花

現

法國花藝大師
教你將季節感帶入生活，
創造最美的日常

Claude Cossec
克勞德・科塞克

［著］

Claude Cossec est un des rares fleuristes qui maîtrise une double culture florale : française (complétée par des techniques européennes) et chinoise. Les végétaux des deux continents se répondent dans ses créations. Claude est également un super formateur qui aime transmettre son multiple savoir en France, dans une première vie, et aujourd'hui à Taiwan. Plus qu'un artiste, c'est un vrai professionnel.
—— **Catherine Giroz / Rédactrice en chef et Journaliste Fleur News Net Magazine (France)**

克勞德‧科塞克是掌握雙重花卉文化——法國（輔以歐洲技術）和亞洲的少數花藝設計師之一，兩大洲的植物在他的創作中相遇。在法國時期，克勞德已是一位出色的花藝導師，如今在台灣傳播他的多種知識。他不僅僅是一位藝術家，更是一位真正的專業人士。

——Catherine Giroz / Fleur News 法國花藝網絡雜誌總編輯

Claude crée ses compositions en fonction de l'atmosphère et de l'endroit , il est maître de son sujet , l'artiste fait appel à nos sentiments.
Dans ce livre , il vous transmet son savoir sur des designs DIY.
—— **Cathy Cossec / Flower Designer (France)**

克勞德擅長依照不同的氣氛和場域創作他的作品，其藝術性深深喚起我們感情上的共鳴。在這本書中，除了花卉藝術，更分享了他在手作設計方面的知識。

——Cathy Cossec / 法國花藝設計師

Claude nous transporte dans son univers extraordinaire, à la découverte de pures merveilles où la technicité épouse la créativité...un régal.
—— **Emilia Oliverio / Rédactrice pour « Nacre Magazine » et Flower Designer (France)**

克勞德將我們帶入他非凡的世界，發現技術與創作結合的純粹奇蹟……真是一種享受。

——Emilia Oliverio / 法國《Nacre 花藝雜誌》總編輯

Dans son dernière ouvrage ,Claude Cossec nous dévoile avec subtilité, les différentes façons d'utiliser aussi bien les fleurs que les végétaux. Voilà un livre riche en précieux conseils pour la réalisation de décor originaux.

——**Guy Martin / Centre international de Formation d'Art Floral (CIFAF)**

在他最新的著作中，克勞德・科塞克以微妙的方式揭示了使用花卉和植物的不同方式，這本書裡有豐富實用及原創裝飾的寶貴技巧。

——**Guy Martin / 法國 CIFAF（國際花卉藝術研究中心）校長**

Issu d'une famille où les fleurs ont toujours été présentes, Claude Cossec fait la part belle aux compositions florales inspirées de Bretagne d'où il est natif : multitude de coloris, de mélanges de textures, de formes, de mouvements qui subliment la fleur.

——**Sylvie Rémy / Journaliste (French)**

克勞德・科塞克來自花藝家族，他以布列塔尼為靈感的花卉組合讓人感到自豪：種類繁多的色彩，混合的紋理、形狀，以及展現出花朵的律動。

——**Sylvie Rémy / 法國記者**

urban nature, botanical extensions, made by soul and nature, floral aesthetics...

——**Angeliki Kokkinos / Flower Designer (Greece)**

都市自然，植物延伸，這是以靈魂與自然打造的花卉美學……

——**Angeliki Kokkinos / 希臘花藝設計師**

Claude Cossec 氏は日本の花を愛する人々に心のエッセンスと花のテクニックを伝授してくれました。彼のテクニックは心の無限の可能性を引き出してくれます。20 数年来の友でありますが素晴らしい表現力の豊かな方です。

—— **Eiko Takahara / 日本フラワーコーディネーター協会 (Japan)**

克勞德・科塞克傳授給日本愛花人士心的精髓和花卉的技巧。他的技法帶出心靈的無限可能性。 我們是二十多年的朋友，他真的是一位非常富有表現力的人。

—— **Eiko Takahara / 日本花藝整合協會 會長**

有花的日常，
每一天都充滿喜悅

花藝為生活帶來的喜悅，是我從小就能體會的，因為我來自一個花藝家族，一直生活在花草和芳香的世界裡。

我的母親是個花藝師，熱愛一切美的事物。在她的引領之下，我經常自己動手進行與完成藝術或工藝創作，舉凡繪畫、陶藝、雕塑等的基礎養成，無不來自母親所給予我的教育。年幼時我常告訴她：「只要有你的協助，我們甚至能一起蓋一棟房子。」

二十歲時，我決定參加專業培訓課程，成為一名專業花藝設計師，也開始參加花藝比賽。我得到了法國青年花藝奧斯卡獎，也贏得了法國盃花藝賽銀牌和法國最佳工藝達人。

為了追求更高的花卉藝術，我申請到著名的巴黎 CIFAF（國際花卉藝術研究中心）完成花藝碩士學業，並以第一名的優異成績畢業，繼而成為 CIFAF 的花藝老師。爾後二十多年來在歐美和亞洲各地展演或當評審，並成立了 CLAUDE COSSEC Flower School，教授法國花藝。

相較起來，法國花藝更細膩多元，花材的選擇和顏色表現豐富多變，而且古典與時尚交織，幾何的展現或異材質的運用都很常見，恰恰好滿足了我不喜歡重複的創作魂。

雖然我來自花藝世家，但想踏入花藝世界，享受花草植物帶來的美好，對任何人來說一點都不困難。你可以照著書上的方法去練習，甚至做一點變化。花藝本來就是一種創作，你可以更自由一點，從選擇一朵花開始，想像著你想使用的顏色及造型，進而再給自己的作品一個身分和特殊性。

花藝上能否精進，其實最重要的是練習，而且是不間斷地練習。在這個過程中，你將能逐漸掌握花材、顏色、形狀、異材質運用等等的要點。常年累積練習所獲得的經驗，也會讓你變得更具創造力。

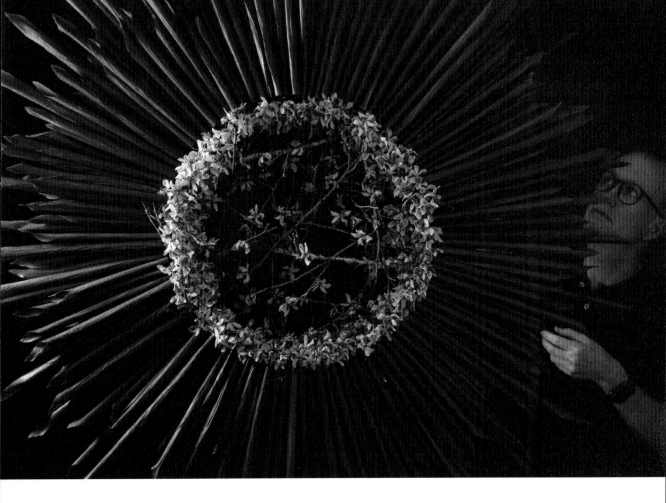

同時，不要忘記多多開放自己的感受性，多多去接觸生活周遭中可以遇見的美好事物，訓練自己的眼光。觀察大自然中的一草一木，吟味植物的美好姿態，那些莖條枝椏中有著線條的美感，花朵的造型配色更是讓人目不暇給。

當然美感的養成，也需要強大的花藝理論基礎，然後運用這些學習到的花藝技巧與理論，實踐它，表現美。特別是當你想把花藝從興趣轉向專業時，花藝理論的學習更不可或缺。站在這個理論基礎上，透過不斷地練習，你就會創造出屬於自己的風格。

始終抱持好奇的眼光，思考以不同的方式使用花朵、葉子和其他元素，這樣的創作過程，總是令我感到無比快樂。我相信花藝不只為生活帶來了視覺上的美，永無止境地追求創意，也會不斷更新你對生命的態度和熱情。

現在，就讓我們進入千變萬化的花花世界吧！

春

夏

冬

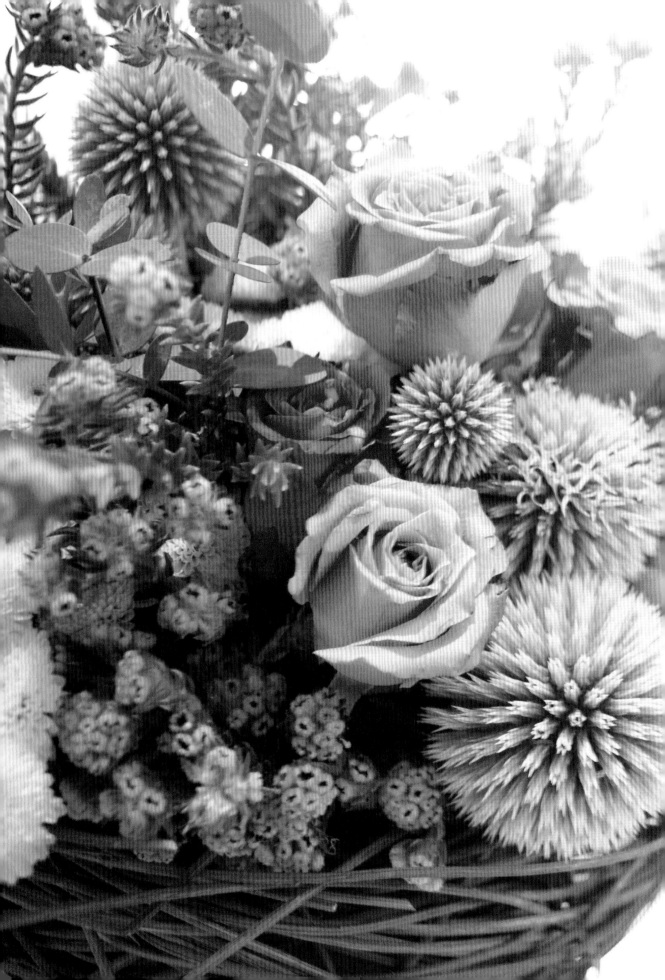

春季
花藝

輕盈之春

春天，萬物正從冬季中醒來。彷彿新生嬰兒般的柔美花兒搖曳綻放，被溫暖的春陽愛撫著。

這個花藝作品主要選擇一些春季特有的纖細、充滿柔弱感的花材，如蕾絲花等等，利用有前後高低的層次插法表現穿透性，呈現輕盈的空氣感。

花材的質感分成許多種，像桔梗、香豌豆的半透明花瓣有著絲綢質感；而雞冠花則是有著厚重的光澤絲絨質感。蕾絲花給人輕柔飄逸感，乒乓菊則充滿塊狀張力。每一種花都有其特別的質感和視覺力度，掌握了花材的特性，就能善加利用做出不同的表現。

這次我們以古典造型的透明花器，搭配有如芭蕾舞者般跳躍舞動、冒著新芽的纖細雪柳，以及各種絲綢質感的花材，讓春天彌漫著蕾絲、香氛與優雅。

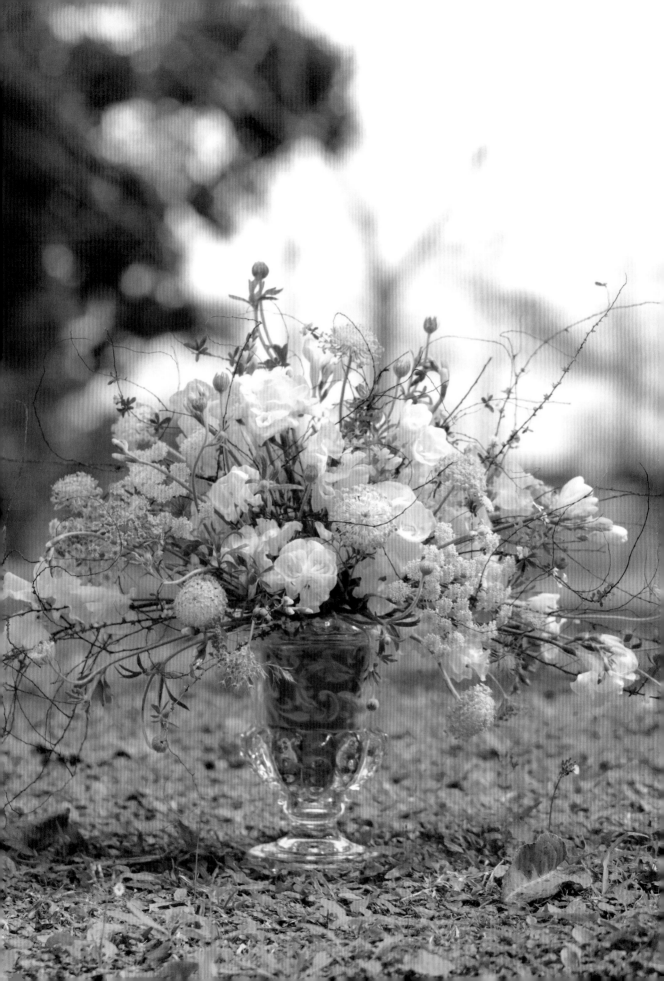

材料—

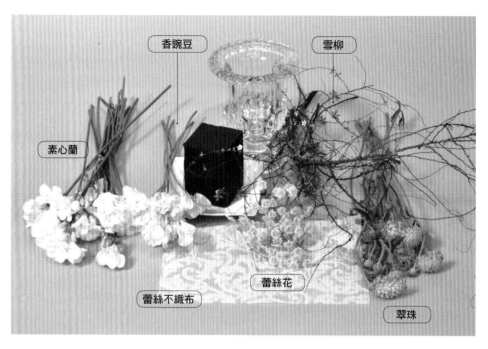

香豌豆　雪柳　素心蘭　蕾絲花　蕾絲不織布　翠珠

步驟一：透明的花器內側襯蕾絲不織布，放入海綿並高於花器兩公分。

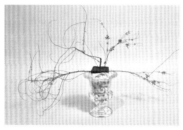

步驟二：利用雪柳插出高度與寬度，比例上可以寬大於高，形成半月形。

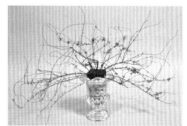

步驟三：在這初步的外形裡，陸續利用雪柳讓外形更飽滿。

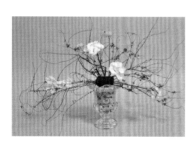

步驟四：先將幾朵翠珠、素心蘭及香豌豆不規則地表現在雪柳之中，香豌豆可依照半月外形將兩側拉長，讓半月形更明顯。

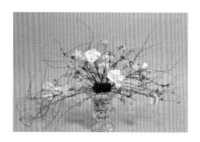

步驟五：陸續加入素心蘭、翠珠及香豌豆，注意四面都要插。

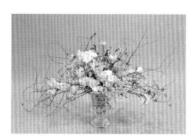

步驟六：再加入盛開一點的素心蘭及蕾絲花，將長寬高連貫起來表現出一個半月外形。

步驟七：最後再加入一些雪柳營造出空氣感。

步驟八：整體看一下色彩是否平衡，如果有不平衡，可以利用較具有色彩分量（花朵面積較大）的素心蘭來補足，使色彩平衡。

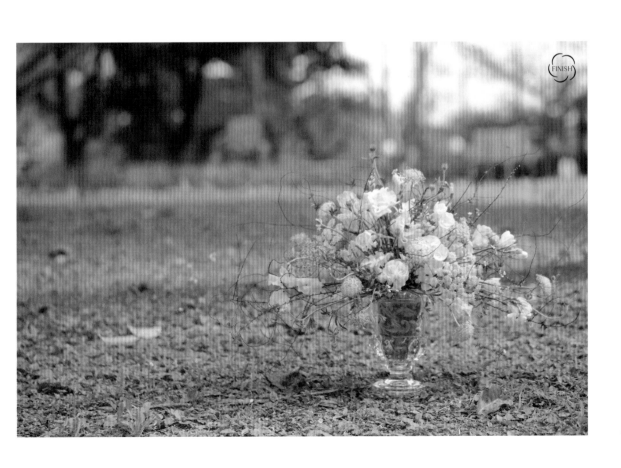

FINISH

野趣花束

隨著溫暖天氣的召喚，野外冒出一片新綠，更多花兒紛紛探出頭來。宜人的春天最適合散步，這款野趣花束，就像是途中隨手摘取路邊的花葉，把大自然邀請到家裡來。

花束是花藝中非常重要的一種技術。不用海綿，單純以手綁的技法來呈現造型、風格和心情。不同於新娘捧花等花束，講究花朵的緊密排列；野趣花束要傳達的是一種隨興、採集的心情。因此利用各式各樣不同的花材和葉材，在預定的外形下（譬如圓形），以高低參差的多層次手法，綁出豐美、不做作、充滿自然風的花束。

就用一把野趣花束來寫你的春天日記吧！

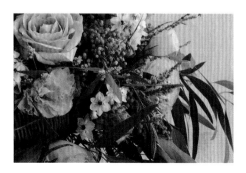

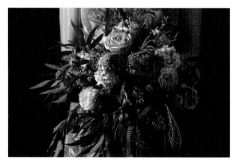

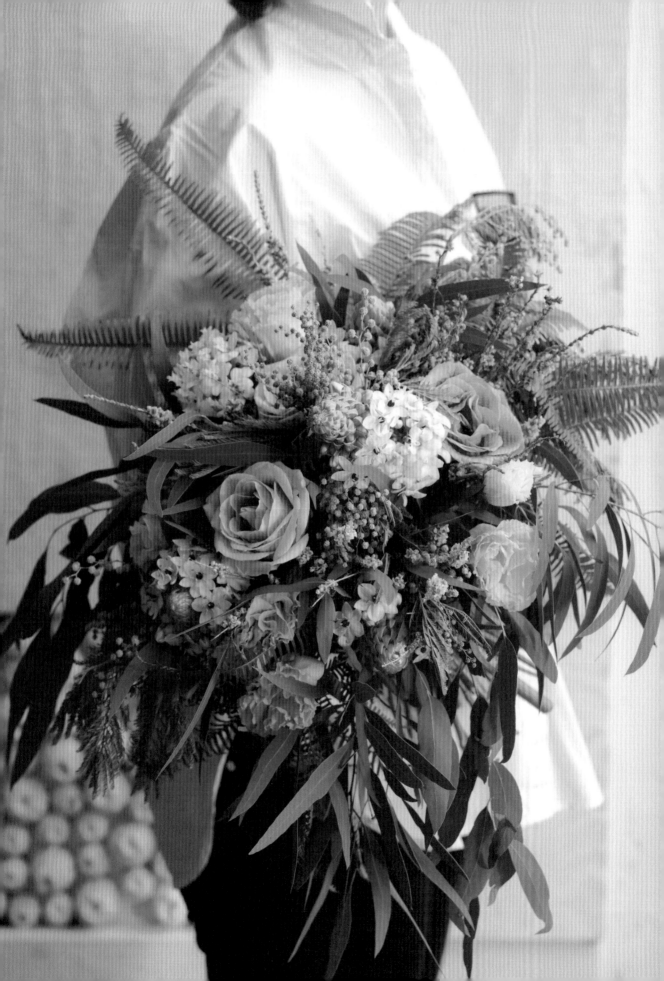

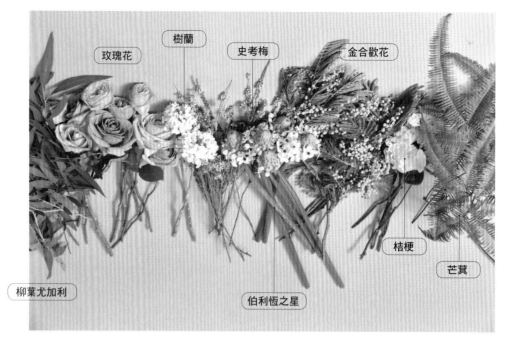

玫瑰花　樹蘭　史考梅　金合歡花

桔梗

芒萁

柳葉尤加利　伯利恆之星

步驟一：將第一枝玫瑰花直立放入手中，第二枝花以和第一枝花交叉斜放的方式加入，並輕輕地握住。

步驟二：第三枝花以和第二枝花交叉斜放的方式加入，後續的花材及葉材等，都是照同樣方式及方向依序擺放，注意花的層次與高度，利用虎口輕輕握著。

步驟三：較低面可加些許細膩花材營造穿透感，花腳還是同一方向，繼續加入不同的花材。

步驟四：適當地調整花的高度與方向。

步驟五：這時花束會變成一邊很多花，一邊很空洞，所以要將花束空洞的那面轉到你的面前。

步驟六：繼續同一方向混合花材擺放，如步驟二。

步驟七：溫馨提醒，花腳要打斜喔。

步驟八：快完成時，在花束外圍加上芒萁及柳葉尤加利，使花束產生浪漫美感，花腳還是同方向。

步驟九：在手綁點的位置，利用虎口輕握著，如此一來花腳才能打得斜，上面花形才能看來輕鬆自然。

步驟十：從上方檢視花形是否完整漂亮，各種顏色是否均勻分布。

步驟十一：滿意。

步驟十二：完成後取一條環保魔帶，留著線頭用大拇指壓著。

步驟十三：另一隻手拉著環保魔帶將花束倒過來，在手握處之上纏繞二至三圈。

步驟十四：與步驟十二預留的線頭一起綁緊固定。

步驟十五：最後將花腳剪平，完成一把充滿春意浪漫的野趣花束。

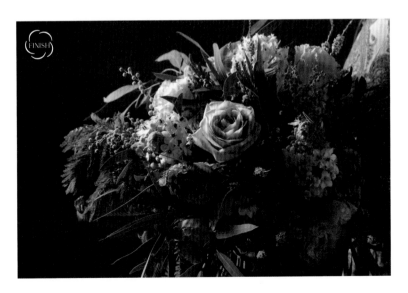

FINISH

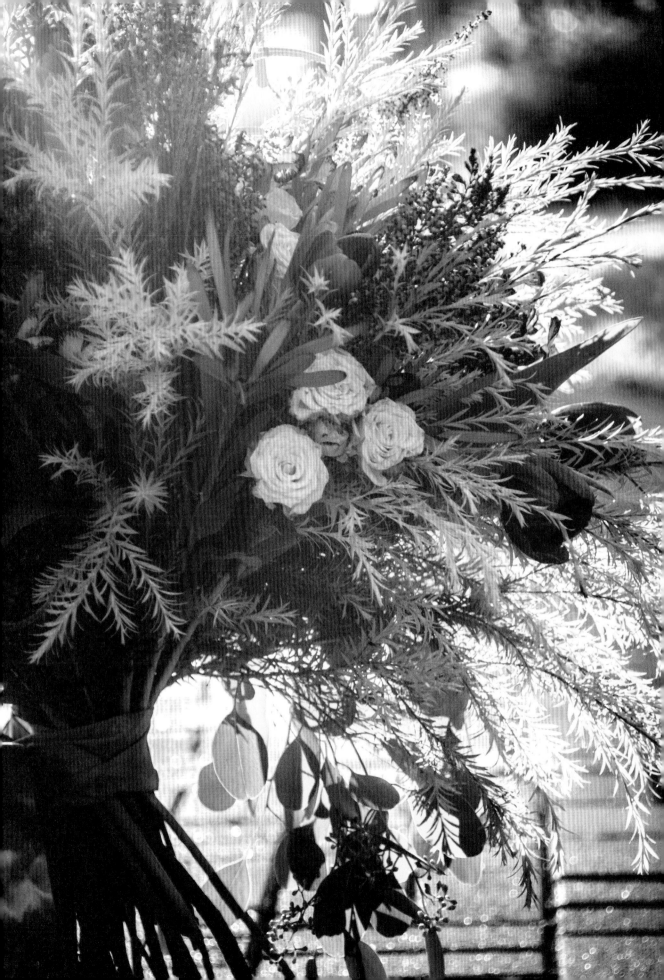

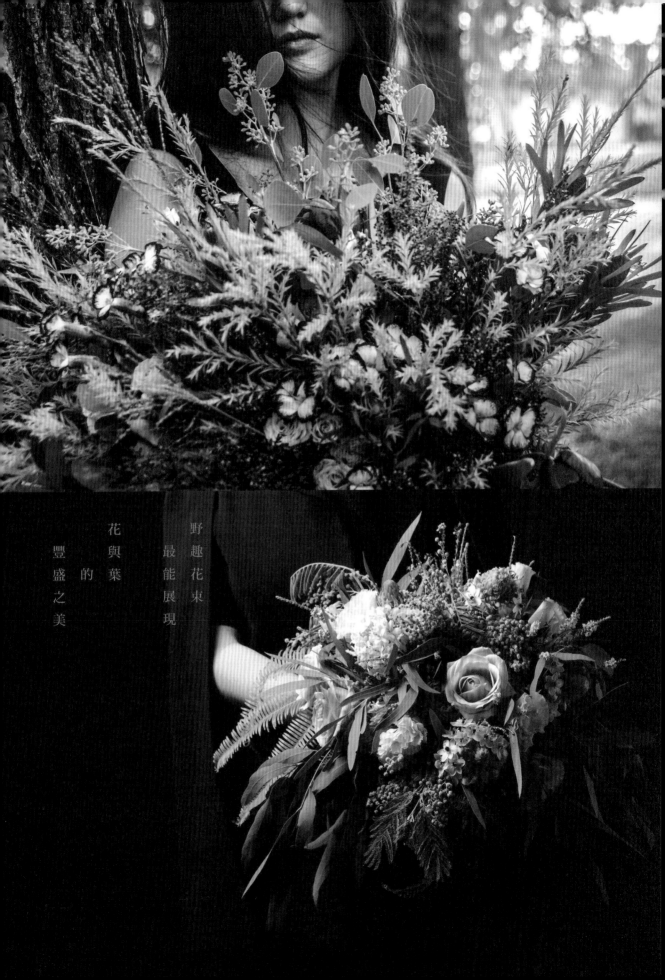

野趣花束
最能展現

花與葉
的
豐盛之美

設計情人節

情人節是個發揮創意的好日子。要如何讓你滿盈的愛意傳達給對方呢？不妨來做一把結構式花束吧！

所謂結構式花束，講究的是外形，可以是一顆愛心，也可以是星星，或任何你喜愛的形狀，再配上合適的花材。不論選擇單一花材如玫瑰，或是混搭多種花材都行，最重要的是你的心意，還有創意。

愛情來了，你的心是不是已經飛起來呢？

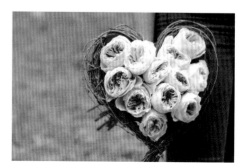

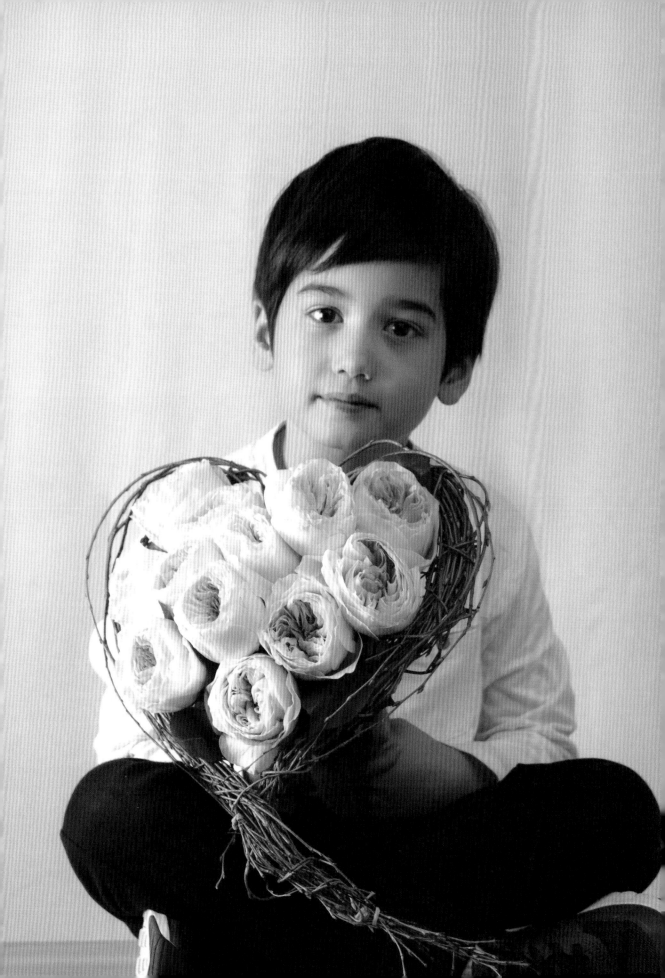

材料

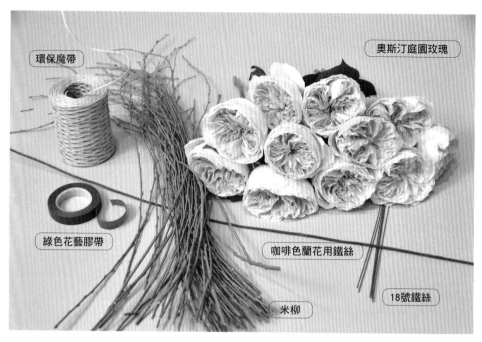

環保魔帶

奧斯汀庭園玫瑰

綠色花藝膠帶

咖啡色蘭花用鐵絲

18號鐵絲

米柳

步驟一: 先準備外形結構,將蘭花鐵絲對折。

步驟二: 再反過來形成一個心形底座。

步驟三: 仔細地修飾出心中理想的愛心形狀後,用綠色膠帶加以固定。

步驟四: 用手將米柳稍稍彎折使其柔軟,然後束成一把,把鐵絲心形結構藏在其中。

步驟五: 修剪米柳端,再用環保魔帶固定綁緊。

步驟六: 米柳順著結構邊按摩邊塑形,尾端不要刻意固定。

步驟七: 另一邊重複步驟六的技巧,盡量保持對稱。

步驟八: 用環保魔帶固定綁緊米柳端。

步驟九: 重點提醒:多多利用米柳盡量將鐵絲結構隱藏。

步驟十：挑一枝米柳纏繞在已完成的米柳結構上，可表現出紮實的手作質感。

步驟十一：米柳尾端交錯編織一下。

步驟十二：最後用環保魔帶固定。

步驟十三：結構完成。

步驟十四：用18號鐵絲綁在原先的心形結構上，再以鉗子轉緊。

步驟十五：重複步驟十四，要在心形上固定多個點，然後將鐵絲集中在結構的中心點。

步驟十六：抓住中心點成為花束的手把，用綠色膠帶把所有的鐵絲固定。

步驟十七：握住心形結構手把，將第一枝玫瑰花直立放入，一如花束作法。

步驟十八：第二枝花開始斜放。

步驟十九：同一方向繼續斜放，可產生螺旋式的花腳。

步驟二十：將花腳束在一起後，大拇指將環保魔帶線頭壓住。

步驟二十一：纏繞在手握處之上，多繞幾圈之後和線頭相接綑綁予以固定，即完成一個心形結構花束。

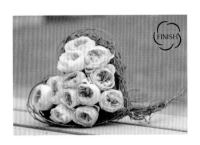

FINISH

4

摩登春分

水仙是春天最具代表性的花，這次就讓洋水仙來當主角吧。但是一盆洋水仙顯不出春意的熱鬧盎然，不如以群組的複數設計來創造漂亮的桌上風景。

模仿植物的自然生長狀態，美麗的洋水仙不需刻意修剪，搭配金屬材質的花器，讓摩登和自然形成一種強烈撞擊的對比之美。若是選擇陶製的素雅花器，則另有簡約的美感。

複數的盆花，可以用苔木、枯枝或枯葉等等做為群組的串連，形成美麗的佈置，恍如林間的洋水仙就盛開在你家。瞧，簡單花材就可寫意自然畫春天。

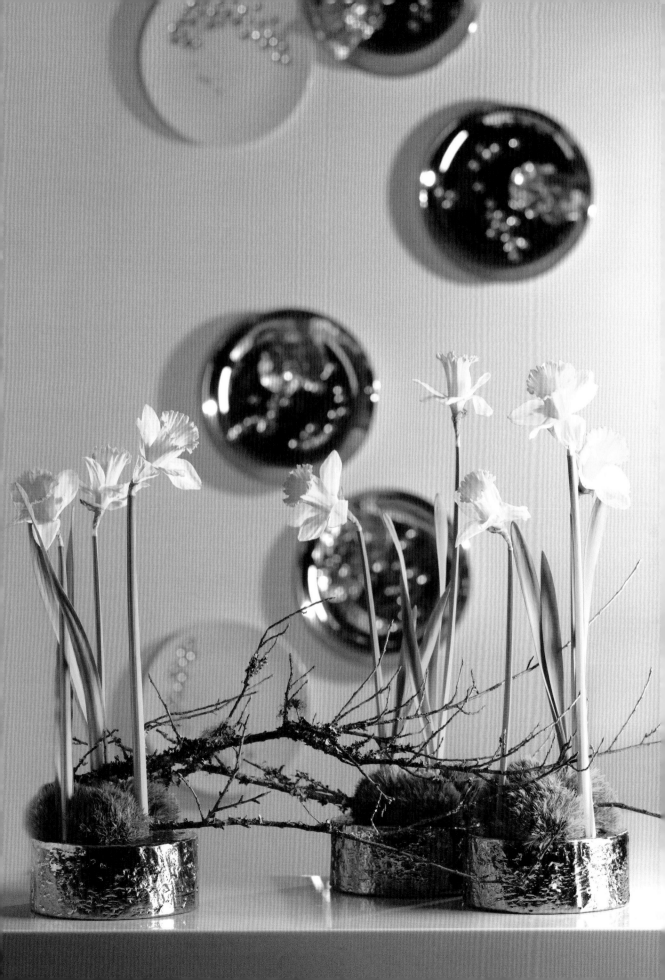

材　料——

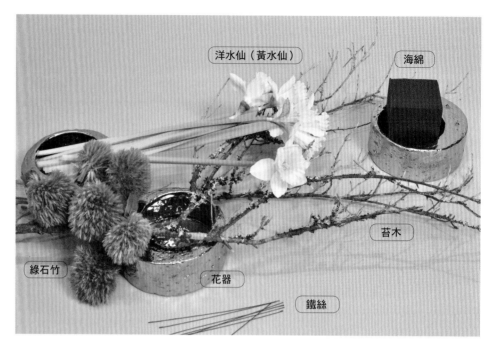

洋水仙（黃水仙）

海綿

苔木

綠石竹

花器

鐵絲

步驟一：花器內塞入海綿後，將綠石竹剪短插入。

步驟二：洋水仙直立插入，將最具特色的花冠盡量展現。

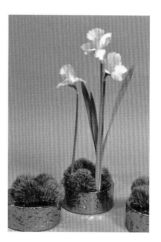

步驟三：生命力的表達可採用群組式設計，二枝或三枝花為一組，花面可以向左向右，呈現自然表情。

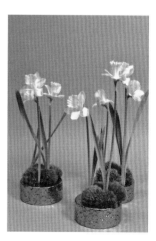

步驟四：可單盆設計，更可以一次三盆以上陳列佈置，增加立體感。

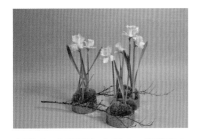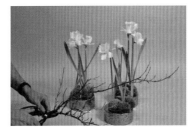

步驟五：在底部加上苔木，使設計上
有串連的效果，不但視覺有層次感，
還有枯木逢春的意象。

步驟六：苔木可三角擺放也可水平擺
放，依照空間佈置設計而定，也可以
修剪配合。

步驟七：小枝芽也是小宇宙。

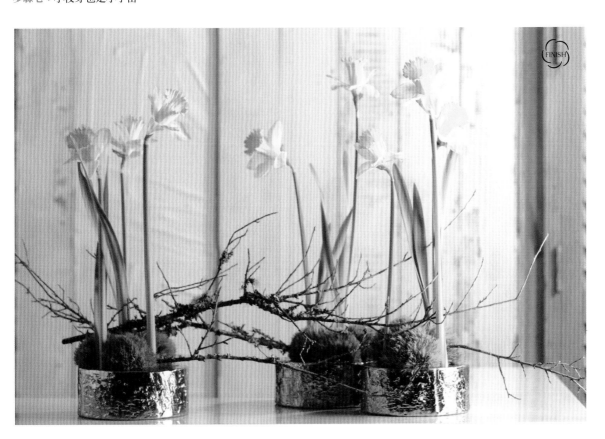

FINISH

愛的呢喃

鬱金香的花語是愛的呢喃，香檳杯狀的花朵，像欲敞開心胸向愛人告白。然而柔弱的莖葉有如忐忑的心情，難以安置排解。這時不妨特製一下花器，讓這嬌嫩的花兒有個可以傾吐的倚靠。

不拘花器，只要利用一點創意，DIY 加工一下，就能讓鬱金香不再東倒西歪，怎麼插都美。發揮你獨一無二的創意與心意吧，不管什麼花材到了手上，都能因為你而展現最美的姿態。

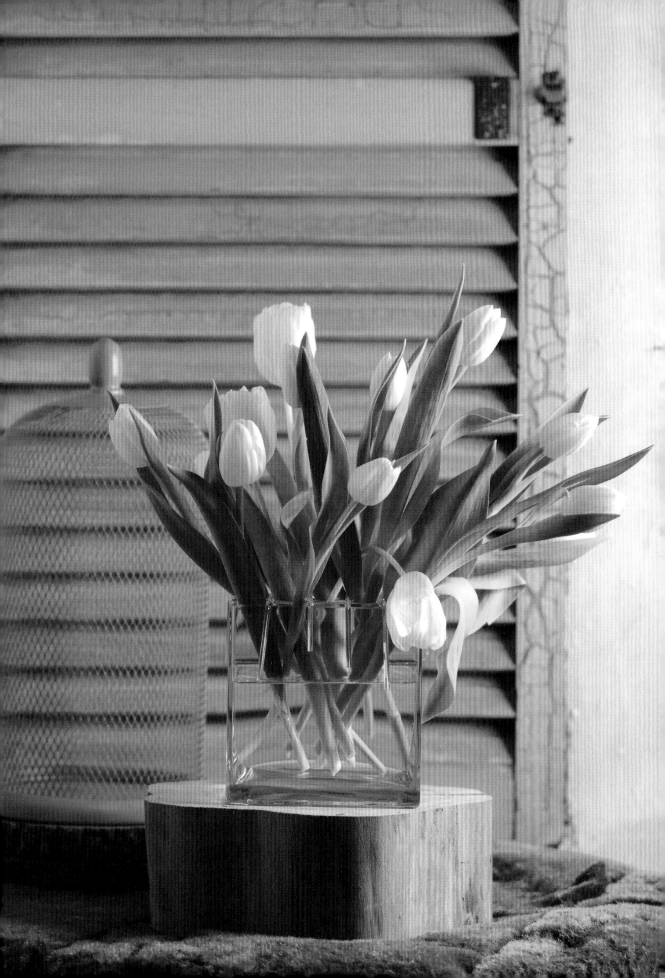

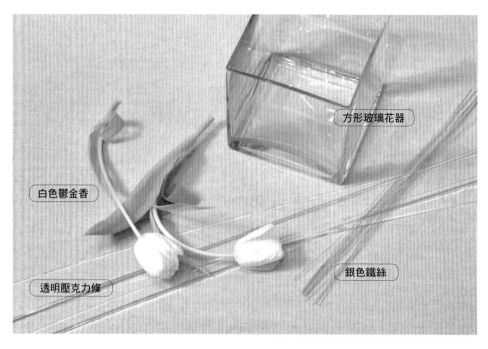

方形玻璃花器

白色鬱金香

透明壓克力條

銀色鐵絲

步驟一：先按花器口大小，計算九宮格所需的壓克力條數，以示範款來說，需要八條。之後將花器口用紙板蓋住，方便壓克力條塑形，每一條壓克力左右各需比花器長5公分。

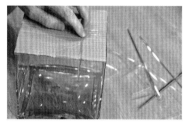

步驟二：剪好備用的壓克力條後，取一條壓克力條，運用吹風機的熱風使之柔軟，即可折彎定型。

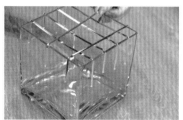

步驟三：排列出如九宮格之網狀造型。

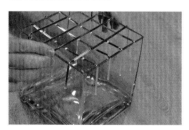

步驟四：大小密度可以依照個人喜好，及用途自由變化。

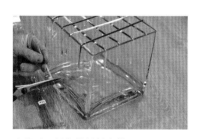

步驟五：銀色鐵絲剪半備用。

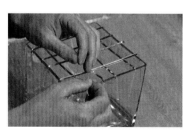

步驟六：每一重疊處用銀色鐵絲十字交叉固定。

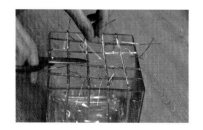

步驟七：將所有的線頭剪平。

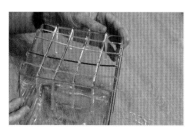

步驟八：完成了可移動式花架，不需海綿，既環保又有造型。

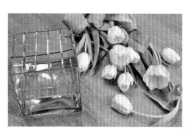

步驟九：除了這次使用的鬱金香適合此環保花架外，其他如白頭翁，陸蓮等柔軟的花材都適合。

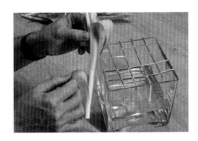

步驟十：將不美的、破損的葉片摘除，如此一來透明花器裡的水可保持乾淨清澈，視覺上也美觀。

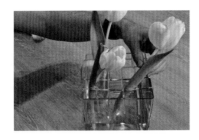

步驟十一：插入時花的方向不拘，表現曲線的美即可。

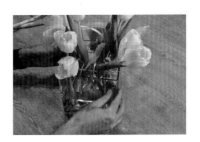

步驟十二：就算是剛盛開的鬱金香也可以用喔，那就從最左邊跨越至右邊，就會有柔美感。

步驟十三：有了這個創作後，鬱金香再也不用加鐵絲，愛的美好是自由的。

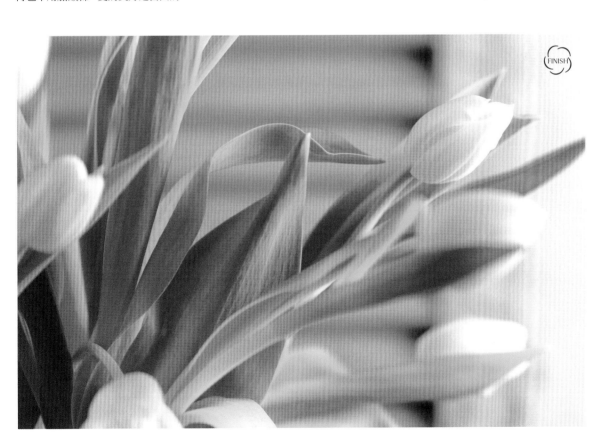

(FINISH)

香氛風信子

深受歐洲人喜愛的風信子，幾乎是家家戶戶，春天裡就會組合一盆別出心裁的天然香氛植栽，很有療癒的效果。

風信子隨便擺放就好看，但是利用家裡現成的、不用的東西來改造成花器，可以讓風信子展現另一番精緻風貌。

譬如拿藤球來改造成花器，即使風信子的季節過去，之後還能換上其他綠色植栽，夏天也適合拿來放多肉植栽。

只要稍微動一下腦筋，發揮創意和想像力，許多看似沒有用處的東西都能創造第二生命，就像枯枝落葉也能拿來當花材，這就是花藝有趣好玩的地方。

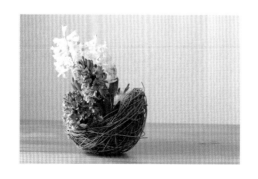
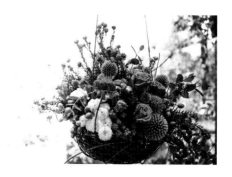

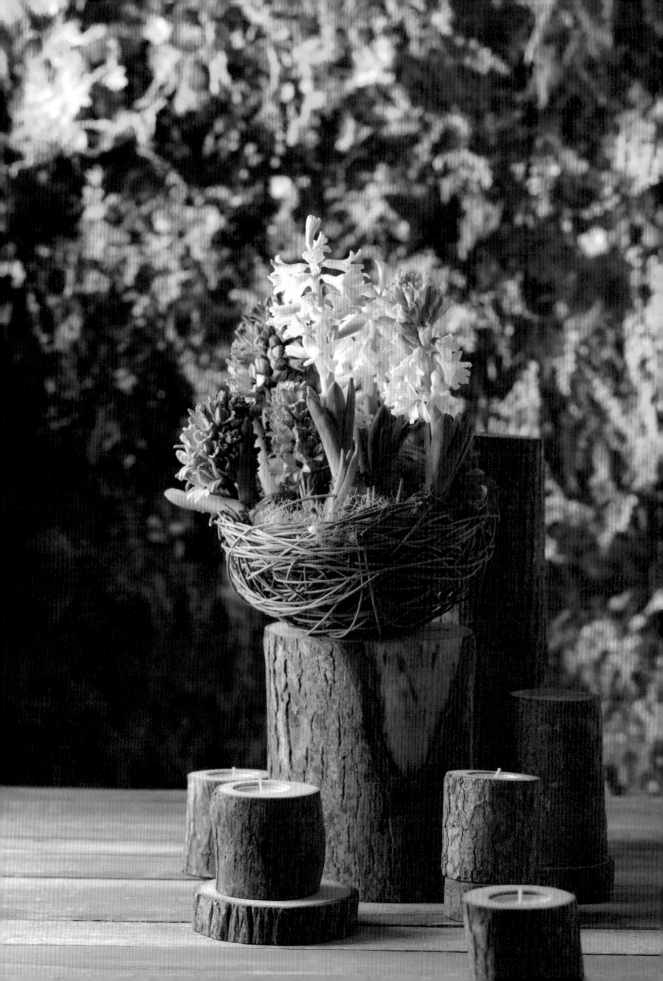

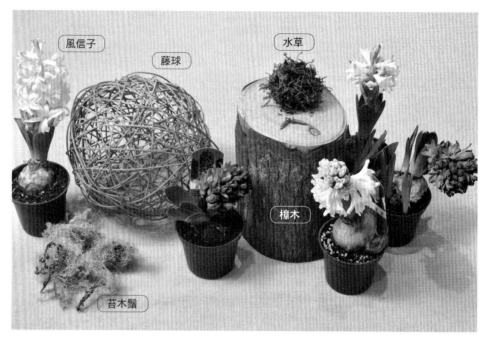

風信子

藤球

水草

樟木

苔木鬚

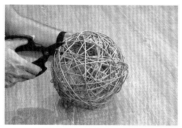

步驟一：首先將藤球的藤線剪開。

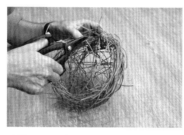

步驟二：注意不要把球中的鐵絲架構剪斷，剪開的藤線輕輕地撥至兩側。

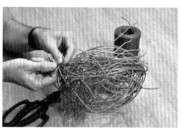

步驟三：把藤球弄成鳥巢狀，外圍的藤線用環保魔帶如縫衣服般穿梭固定。

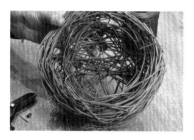

步驟四：環保魔帶穿梭編織後會越來越緊密，這樣鳥巢才會既好看又透氣。

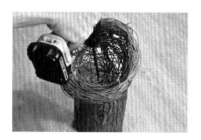

步驟五：選一個立體角度，將完成後的鳥巢用電鑽固定在樟木上，才會有比較強的裝飾效果。

步驟六：螺絲釘是固定在鐵絲上而不是藤條上。

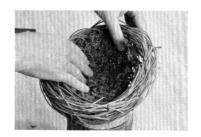

步驟七：將水草鋪滿在鳥巢內，多鋪些可以保濕，鳥巢結構也方便在水分太多時可以排水。

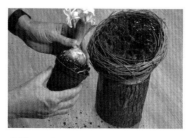

步驟八：輕壓風信子的花盆，將之脫下。

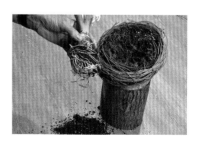

步驟九：注意盡量不要破壞根部。

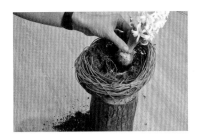

步驟十：種植時不要把球根埋起來，要讓球根外露。

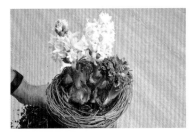

步驟十一：注意顏色搭配及土壤是否都有覆蓋到根鬚部。

步驟十二：組合後的風信子高低自然，小苞也別放棄它。

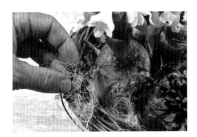

步驟十三：可以加些許苔木鬚做為裝飾與保濕。

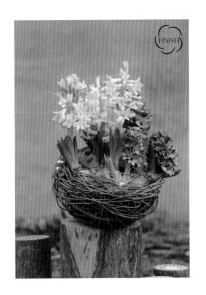

FINISH

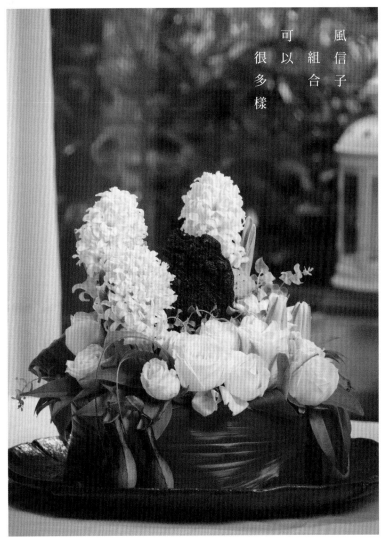

風信子組合可以很多樣

水地景

如果細心觀看，就會發現大自然中，隨便一框都是風景畫。植物、泥土、石頭、水流等等，各有姿態，但也有相依相生的連結。只要利用大淺盤，以植物生態手法就能把水岸之景邀請入室。

大自然中的植物總是群聚叢生，在這個作品中花材以群組的方式展現，但如何安排才能顯出平衡的美感，很重要的一點是利用黃金比例。宇宙萬事萬物存在著黃金比例——8：5：3，按照這樣的比例去安排，就能呈現最佳的和諧之美。

通常 8 是定出作品的高度，5 是寬度，也就是花材中最高的那一組先在花器中定出高度的位置，接著中高組的花材在最高組的旁邊拉出寬度。3 代表的是輔助，也就是最低組的花材通常會置放在最高組附近，讓高度顯出層次。

8：5：3 並不是指花材的數量，而是分量、密度、張力、高低等等，記住這個黃金比例，不斷地練習運用，就能創造出漂亮的花藝作品。

水地景因為以水邊植物生態為主題，除了花材，也選用兔腳蕨、地衣等植物，創造出潤澤的景觀。如果要嘗試乾旱的地景，選材上就會完全不同。

你對大自然的了解有多少？觀察入微嗎？試試做個水地景花藝吧。

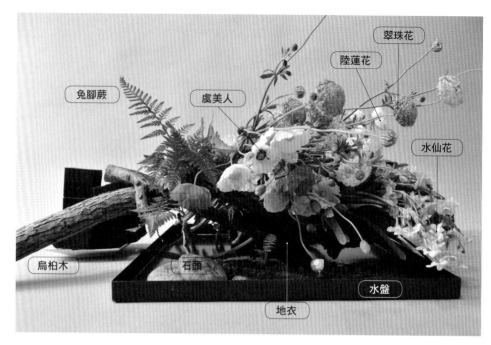

翠珠花

陸蓮花

兔腳蕨

虞美人

水仙花

烏桕木

石頭

水盤

地衣

步驟一：海綿按大小、高低分成三組，鐵絲對折成 U 字將海綿串起固定，水盤部分空間留白，不需全部鋪滿海綿。

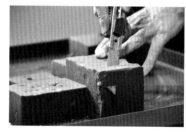

步驟二：將海綿用刀子切去直角，以表現大自然地景的起伏。

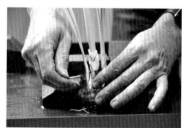

步驟三：水仙花球根放在水盤上的海綿邊，用 U 字鐵絲穿過水仙花的球根，再插到海綿上固定。

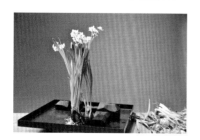

步驟四：使用群組設計手法，二或三棵一組。

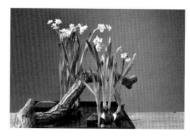

步驟五：再來一組水仙花表現自然生長狀態，讓烏桕木跨越整個作品就會創造出前後景。

步驟六：加上紫色翠珠花增加線條高度，並且使作品輕盈優雅。

步驟七：這是個四面皆美的作品，所以設計時前後左右都要面面俱到。

步驟八：底部加上或高或低的陸蓮花，表達花朵剛冒出大地的喜悅。

步驟九：花與花不要呆板排列，看看大自然，想想路邊小花小草，靈感手感就會來了。

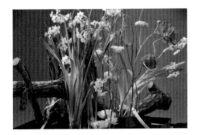

步驟十：再加上橘色虞美人，隨風搖曳的線條與繽紛的顏色，幸福快樂就在你眼前。

步驟十一：在海綿上鋪上青苔，用Ｕ字鐵絲固定。但不要鋪滿整個水盤，留點空間待會放些水，創造水景。

步驟十二：最後加上石頭。若加上兔腳蕨，更能表達生態的觀察力，如山徑水邊的小清新。

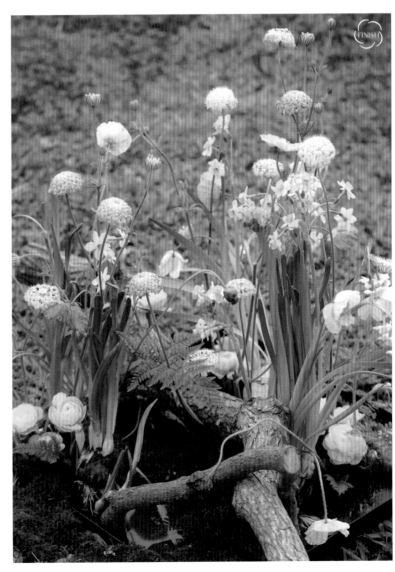

繽
紛
花
樹

公園裡經常看到被修剪成圓形、方形，或動物造型的樹，這是園藝中著名的裝飾性樹木修剪法（Topiary），花藝也有這樣的裝飾性插法，以花塑出一個特別的形，是很經典的花藝設計。

可以選擇你喜愛的形狀，圓球形、三角形、正方形、愛心……也可以依個人喜好運用花材和顏色。但一般來說，這款花藝設計以顏色強烈、塊狀花材具有飽滿分量感，如玫瑰、白頭翁、非洲菊等為佳，效果會更加搶眼。

光芒四射的花樹，不需宣告，立刻就能成為眾人的焦點。

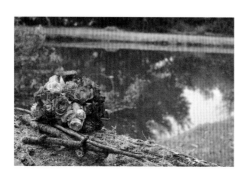

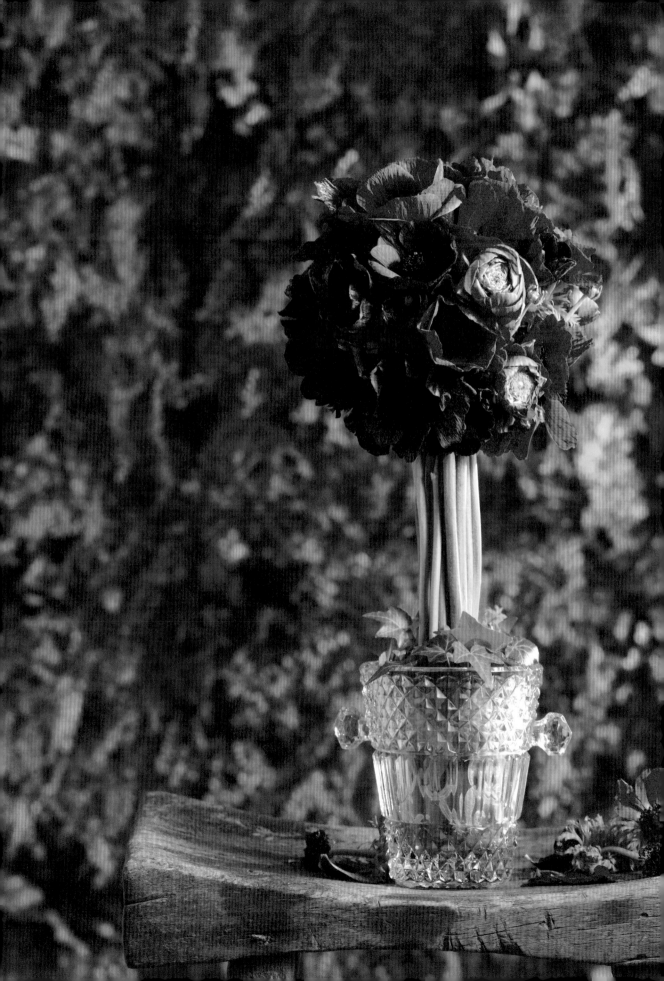

花材 ─

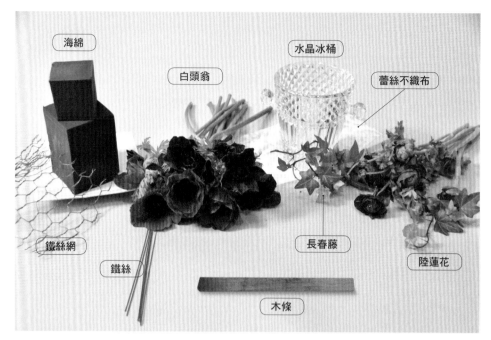

海綿

白頭翁

水晶冰桶

蕾絲不織布

鐵絲網

鐵絲

長春藤

陸蓮花

木條

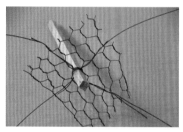

步驟一：木條的一端綁上鐵絲網與十字鐵絲，放入海綿包起來固定。

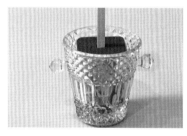

步驟二：水晶冰桶先放入蕾絲不織布做為內襯，接著放上海綿，再將步驟一包好海綿的木條直直插入花器海綿裡。

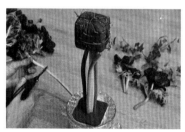

步驟三：將白頭翁的莖剪下，圍繞木條插入上方和下方的海綿中，盡量把木條掩飾起來。

步驟四：用鐵絲把花莖綁起來，視覺上創造樹幹的感覺。

步驟五：第一朵花永遠不要插在正中央，才會有自然又完美的球形。

步驟六：用放射狀插法讓色彩平均分布。

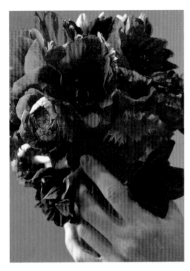

步驟七：下方亦要插花，完成一個完美的球形。

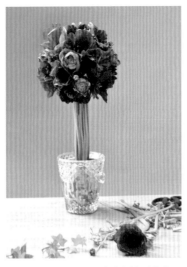

步驟八：球形插花的重點在於要密實，花朵有高低，增加小小的層次感。

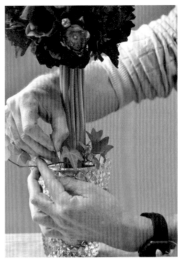

步驟九：在底部綴以長春藤掩飾海綿。

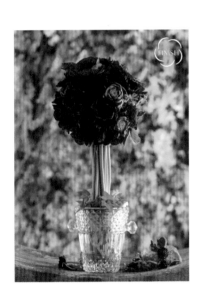

FINISH

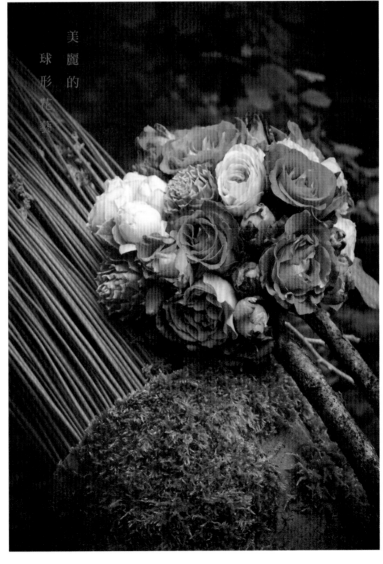

美麗的球形花藝

油畫花

le printemps

春天是大理花盛開的季節，飽滿的花形、多樣的品種及豐富的色澤，相當適合表現復古優雅的法式貴族情懷。

這個作品用了多品種的大理花，讓它們相互爭豔演出，這可是考驗著花藝設計者，如何讓大理花與其他花材產生共鳴，譜出花藝協奏曲。

利用大理花配上其他大量的花草，呈現出圓形、三角形或半月形等外形明顯的裝飾風格，春天的華麗登場，就從油畫花開始吧！

 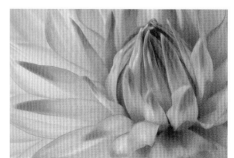

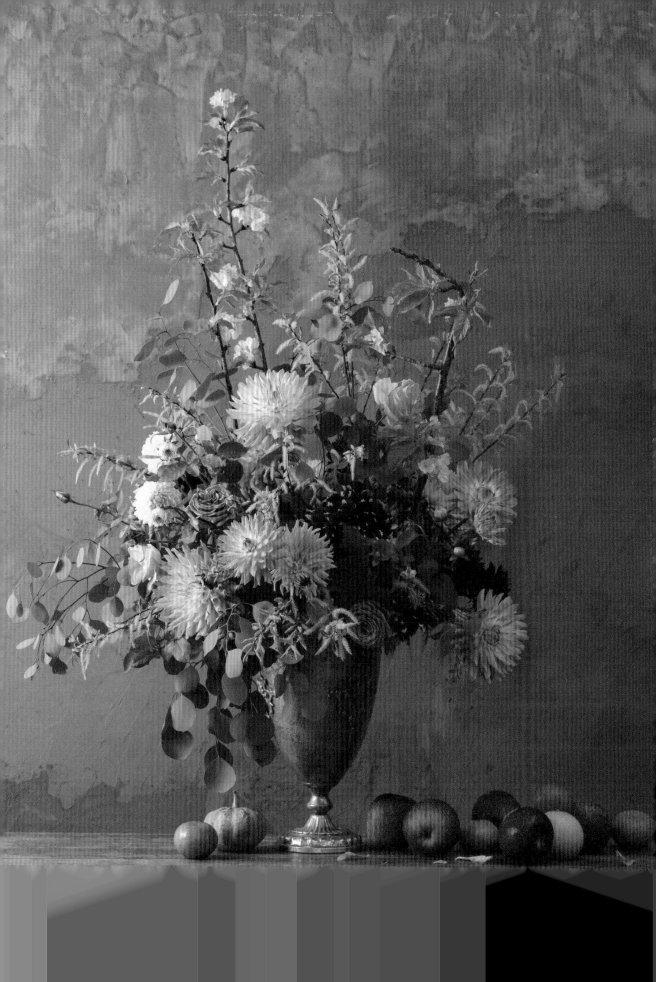

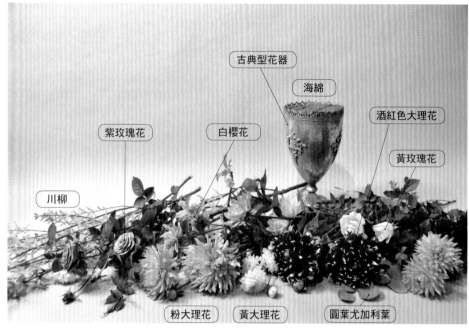

古典型花器

海綿

酒紅色大理花

紫玫瑰花　　白櫻花

黃玫瑰花

川柳

粉大理花　　黃大理花　　圓葉尤加利葉

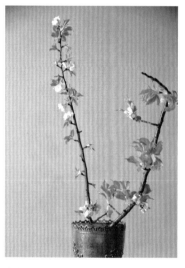

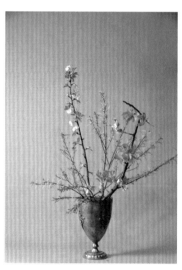

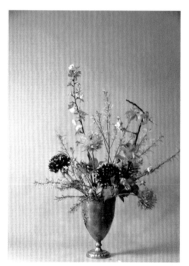

步驟一：海綿放入，低於花器2公分。選出較細長的白櫻枝當高度，花材高度比例佔整體比例的8分之5，花器為8分之3。且不要插在正中央，可在側邊輔助加一枝較矮的白櫻花枝。

步驟二：在白櫻花枝的空間裡補充上川柳，構圖出一個虛擬的不等邊三角形，不只平面的外形，立體面也需要插上幾枝川柳，使花形有深度。

步驟三：大理花登場了。大理花相當有分量，就不適宜插得太高。最好在整體視線焦點的中間區域，上下前後地插入海綿中。插在後面的花不一定要高，也可短插創造景深。

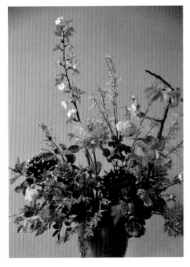

步驟四：用幾朵玫瑰花補充其中，有些花材也可斜插，使花卉看似優雅垂墜，更能讓花藝作品有穩重感。

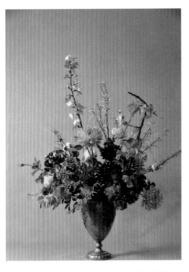

步驟五：在大理花與玫瑰花中再補上川柳，可讓整個花藝作品色彩協調，還能修飾造型，補充空隙，整個花形會更加飽滿。

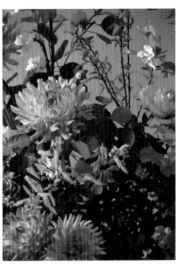

步驟六：再加上灰綠色的尤加利，多層次的綠可以在百花齊放的春天裡營造出復古的氣息。

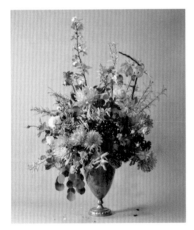

步驟七：利用灰綠的尤加利再加強下墜的效果，使整個花藝作品視線可向下延伸。

步驟八：最後若還有一些含苞的大理花，可看看整體外形和色彩是否協調，適當地加入修飾外形並平衡色彩。

夏季藝花

l'été

夏日印象

夏季的法國，日照長，氣候宜人，因此法國人喜歡把大自然當餐廳，草地是餐桌。花藝的表現可以隨興一些，利用水壺、杯碗，甚至酒瓶等等，信手拈來什麼都可以當花器，展現出日常悠閒美感。

因為是多花器的組合，為了避免凌亂，花器、花材、顏色、形狀等等，至少要有一種是統一的。以示範的作品為例，花器形狀各異但顏色一致。你也可以試試花器形狀統一但顏色不同，或是花色一致，但花器有各種變化和顏色等等。

組合可以千變萬化，只要注意「亂中有序」的原則，就能玩得很開心。

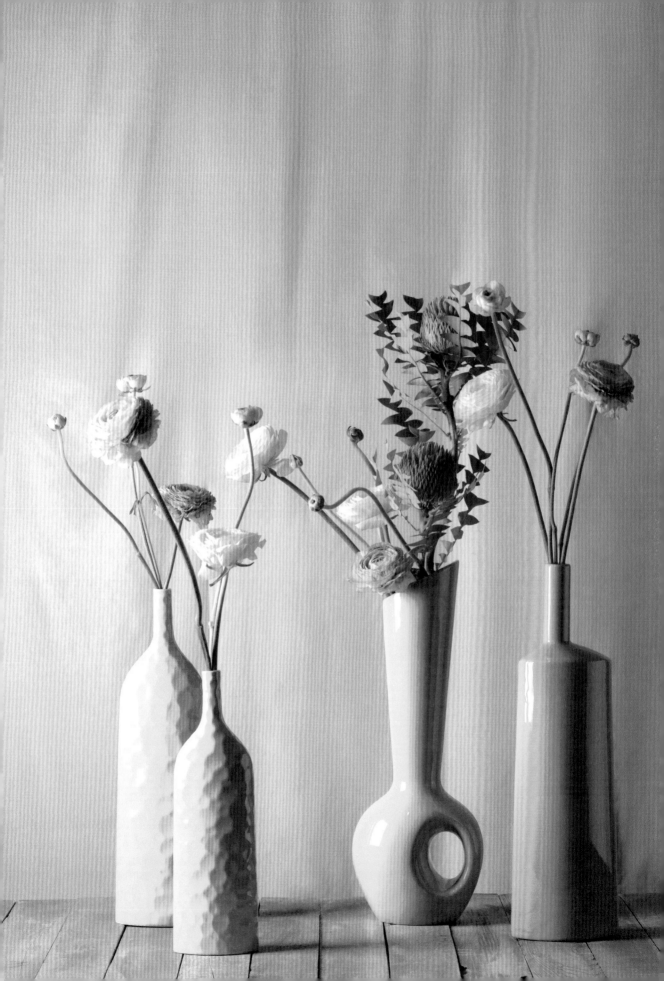

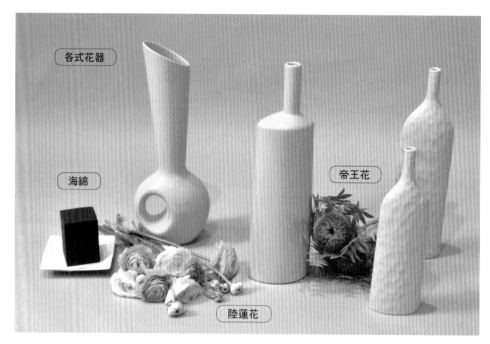

各式花器

海綿

帝王花

陸蓮花

步驟一：大瓶口花器鋪滿海綿，不要
高出花器。

步驟二：小瓶口花器不需海綿，直接
插入花朵，讓每一枝花都有獨立空間。

步驟三：插入的花要注意高低層次，
同樣大小的花不插在同一個花瓶。

步驟四：第三個花瓶可靠近第一個花
瓶，成為一組，產生視覺落差創作出
不對稱平衡的設計。

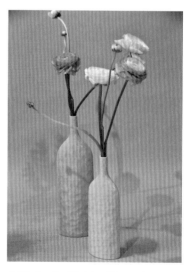

步驟五：亦可使用一對不同高低的花
器。這樣的瓶花設計，花器不拘，只
要使用同樣的插花概念即可。

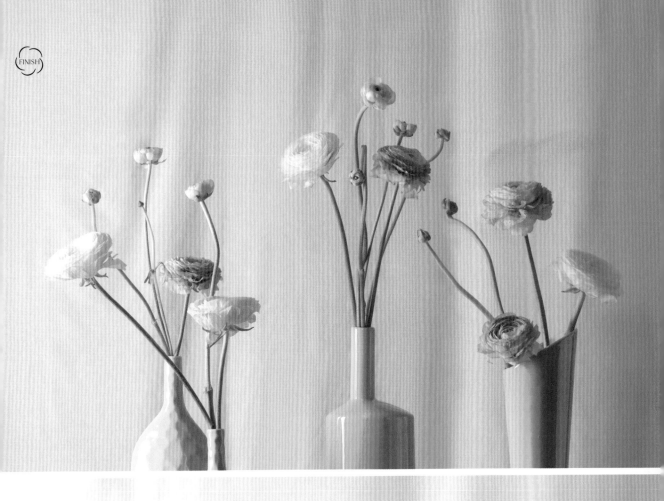

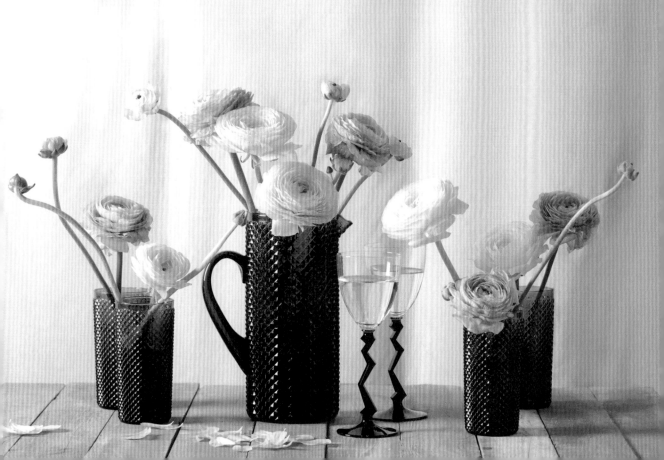

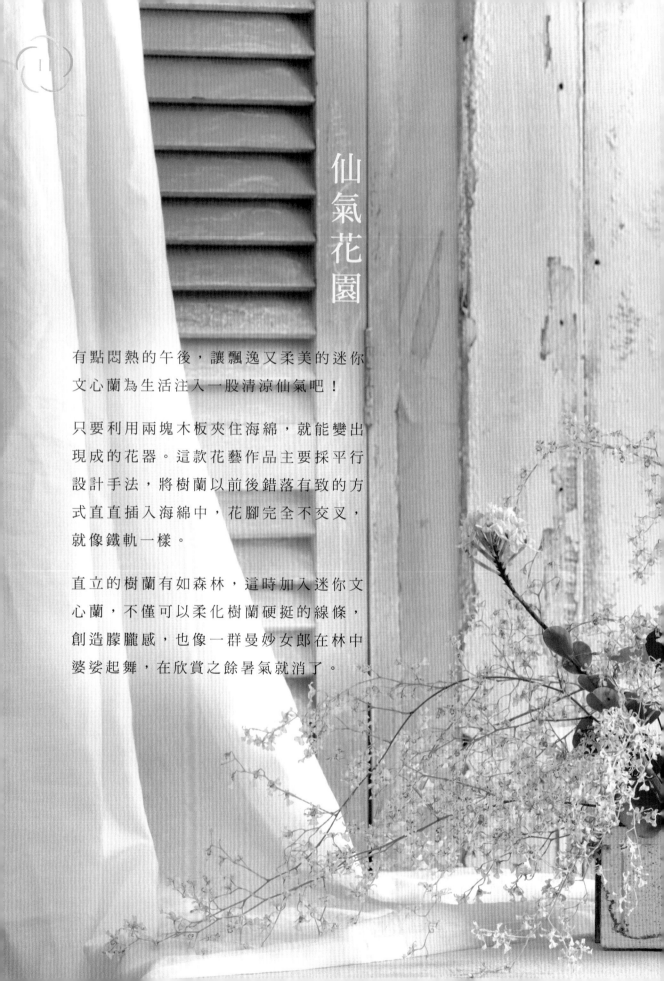

仙氣花園

有點悶熱的午後，讓飄逸又柔美的迷你文心蘭為生活注入一股清涼仙氣吧！

只要利用兩塊木板夾住海綿，就能變出現成的花器。這款花藝作品主要採平行設計手法，將樹蘭以前後錯落有致的方式直直插入海綿中，花腳完全不交叉，就像鐵軌一樣。

直立的樹蘭有如森林，這時加入迷你文心蘭，不僅可以柔化樹蘭硬挺的線條，創造朦朧感，也像一群曼妙女郎在林中婆娑起舞，在欣賞之餘暑氣就消了。

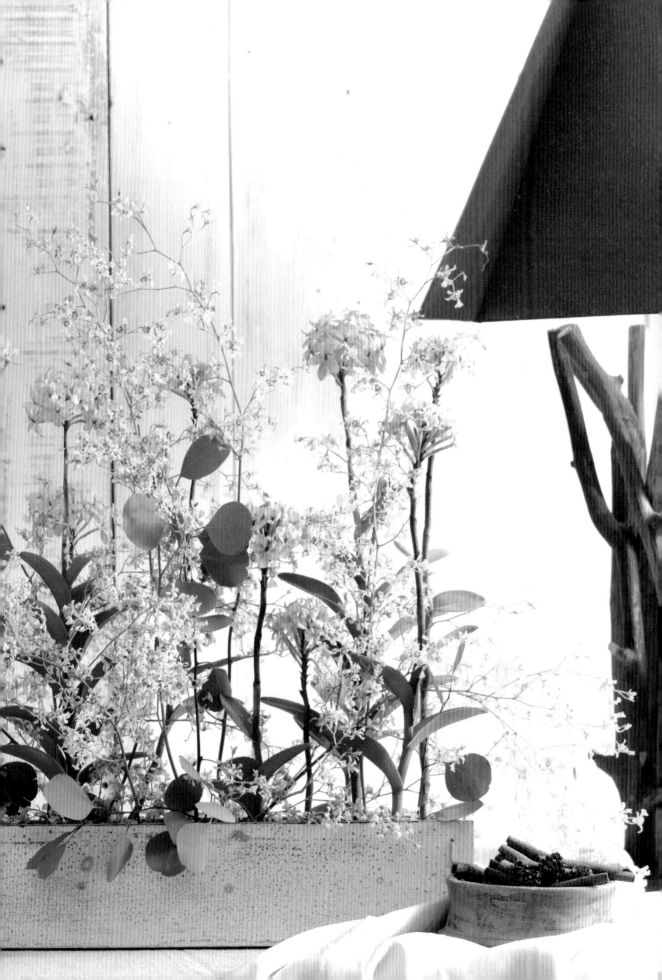

材料—

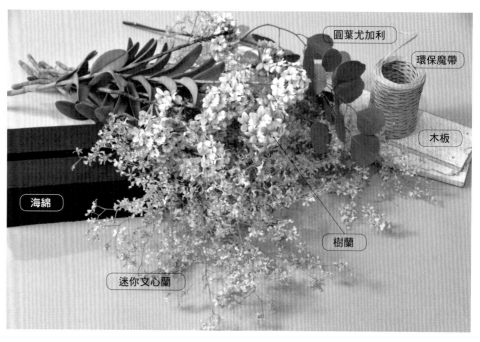

圓葉尤加利
環保魔帶
木板
海綿
樹蘭
迷你文心蘭

步驟一：首先將兩片木頭四邊鑽洞。

步驟二：海綿切對半，用玻璃紙包起來防水。

步驟三：將多餘的玻璃紙剪去。

步驟四：中間用膠帶固定。

步驟五：用環保魔帶穿過預先鑽好的洞孔加以固定，即可將木板夾住海綿成為一個獨特的花器。

步驟六：樹蘭直挺地插入，每次一兩枝有些前有些後。

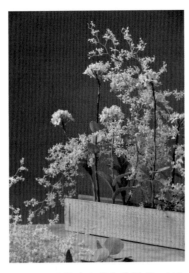

步驟七：迷你文心蘭有些插高，有些垂墜或側著插，如此一來就有深遠，萌氣仙氣都有。

步驟八：底部加強迷你文心蘭的數量，夢幻感會更強烈。

步驟九：再補些樹蘭與迷你文心蘭平衡。

步驟十：下方來點圓葉尤加利，穩定豐富整個視覺。

FINISH

多肉組合

近年來多肉植物相當受歡迎，單一的多肉盆栽很可愛，但這次何不來挑戰一下，以數個花器連成一個景。

重點是花器的組合，要注意有前後高低，形成有起伏層次的立體面，再把不同的多肉植物放進去，是不是超療癒的美景呢？

花器的組合可以同材質同形狀，也可以異材質同形狀，只要能創造出整體感即可。而組合好的花器，除了種多肉，春天時用來放風信子等球根植物會很美，或是組合觀葉植物也是不錯的好主意。

就讓創意天馬行空地發揮吧！

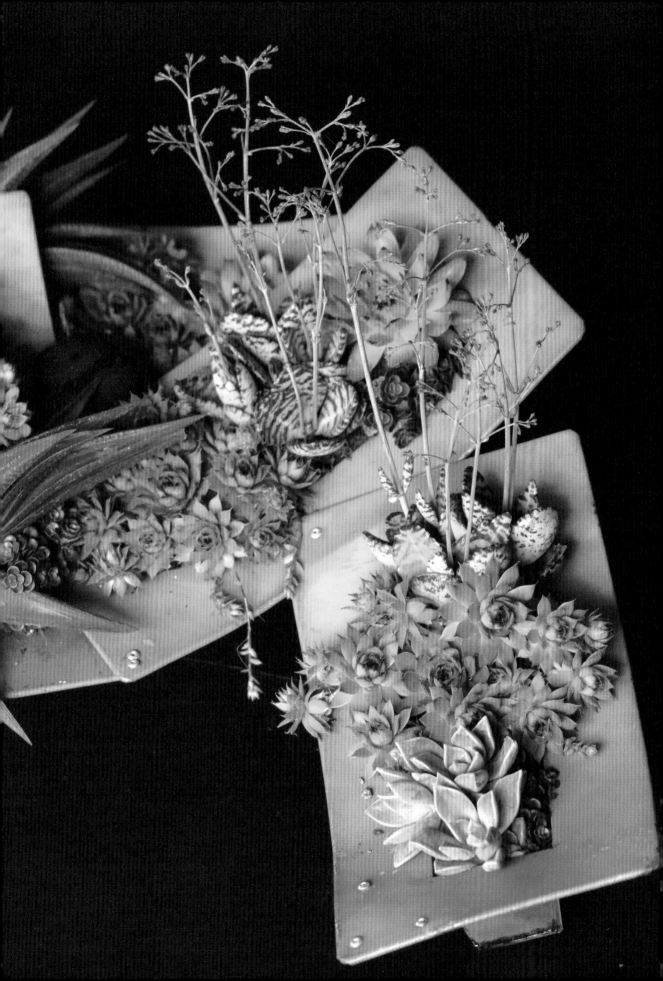

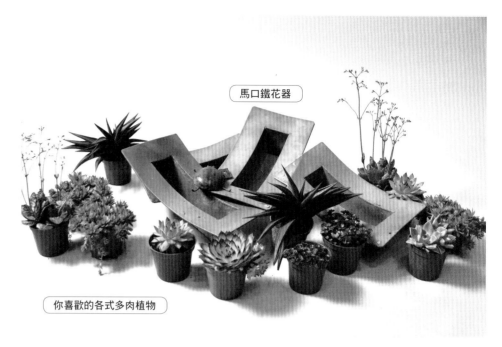

馬口鐵花器

你喜歡的各式多肉植物

步驟一：先將馬口鐵花器鑽洞。

步驟二：用卯釘機將兩個花器固定在
一起。

步驟三：每個銜接點可釘兩個以上防
止鬆動。

步驟四：完成一個獨一無二的花器。

步驟五：先種最大的多肉植物，注意
位置不要在中央。

步驟六：旁邊的多肉植物依大小形狀
變化緊密地組合。

步驟七：土壤的空隙中補充排水良好的培養土。

步驟八：高大的多肉旁可種貼近花器的多肉，使植栽地景豐富。

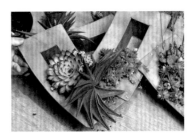

步驟九：注重大小材質變化、每棵多肉植物生長的方向和表情。

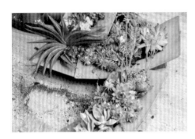

步驟十：組合盆栽後需將多餘的土刷乾淨，不要直接澆水在土裡喔。可七至十天噴一點霧狀水分在多肉植物表面，如露水般讓多肉植物慢慢吸收即可。

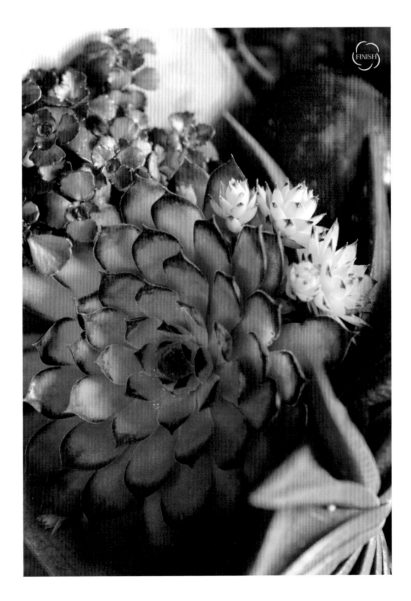

仙人掌乾杯

有時候異材質的運用，可以讓原本的花器呈現不同的風情，譬如木頭花器加上鉛片。木頭一向給人質樸厚實的感覺，但是加上薄薄的鉛片，金屬和木頭就能譜出撞擊的美學，經由塑形，鉛片還能表現出雕刻感，讓花器變得更立體現代。

這樣的花器很適合拿來種仙人掌。仙人掌是世上最柔弱的植物，它內在嬌嫩如水，稍一照顧不慎便凋落殞命，但外形卻又結實剛硬，上邊還帶有傷人的刺。和加了鉛片的木頭花器，形成耐人尋味的設計。

現在，你是不是有很多的靈感，想要組合異材質的花器呢？生活中有很多元素，只要稍加組合運用，就能創造出屬於你自己的風格喔。

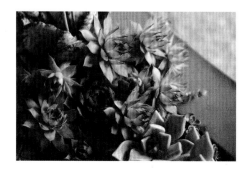
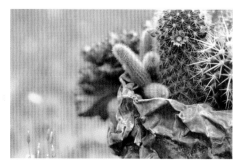

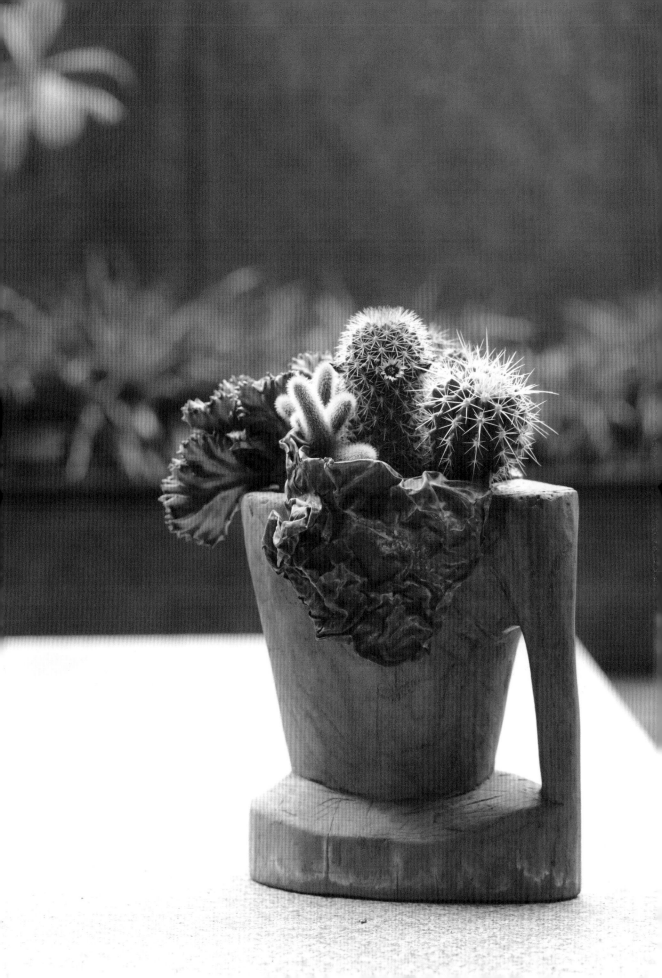

材料

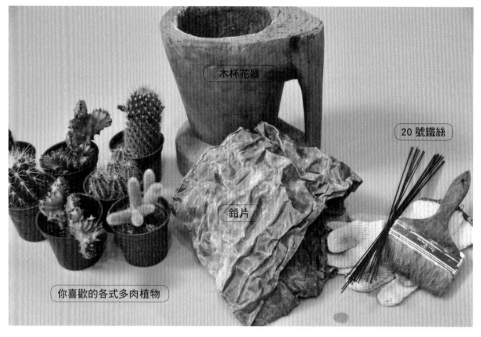

木杯花器

20 號鐵絲

鉛片

你喜歡的各式多肉植物

※設計盆栽組合時，建議盡量選擇不同質感及綠色層次變化的植栽。

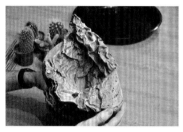

步驟一：首先將鉛片塑成不規則的形狀，放入木製花器，一來可增加質感及變化，更能防水。

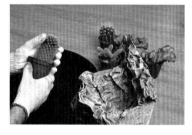

步驟二：戴上手套輕輕將仙人掌的塑膠盆拿掉，放入些培養土。

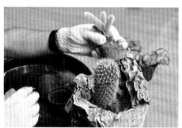

步驟三：先放入最高或最大的仙人掌，旁邊放入矮小或垂墜的植栽。

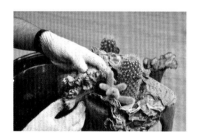

步驟四：平衡顏色與質感變化讓植物生動。

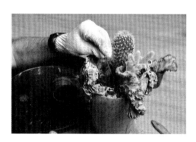

步驟五：鉛片很容易捏壓，可以搭配植物做一點雕塑造型。

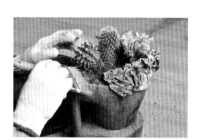

步驟六：組合盆栽時隨時要用刷子把土壤刷乾淨。

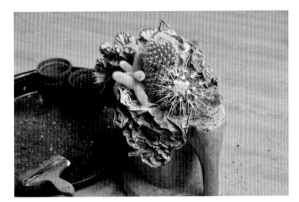

步驟七：補入一些小植栽。

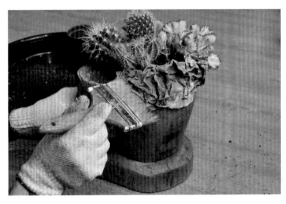

步驟八：再清潔一次。

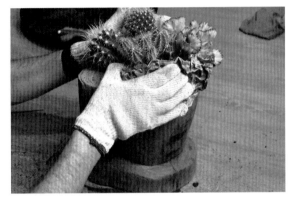

步驟九：完成時再把鉛片調整塑型。

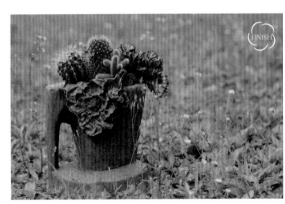

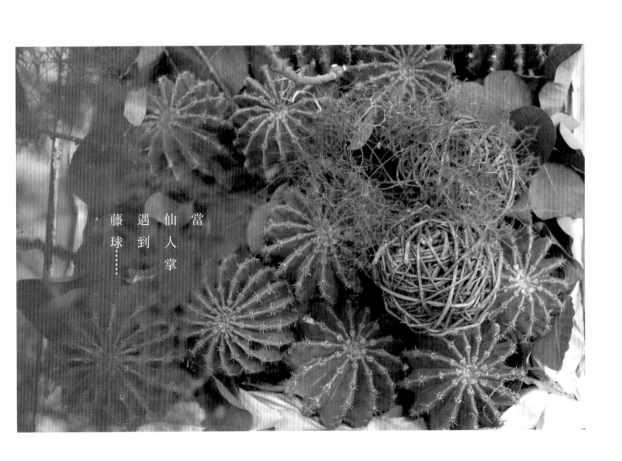

當
仙
人
掌
遇
到
藤
球……

布列塔尼

法國布列塔尼有著綿延的海岸線，一些耐旱的植物會沿著峭壁懸崖生長。運用大塊的木頭，加上艾莉加、薊花等可以做乾燥花的花材，就能表現出這個地區的狂野和細膩。

海邊不時會有漂流木，經過大自然和歲月的淘洗，散發沉靜的氛圍，光是擺著就是個裝置藝術。但是運用試管，也能讓漂流木等木頭變身花器，而且不用海綿，非常環保！

試管是種很好用的花藝道具，不僅可以綁在木頭上，當然也能在木頭上鑽洞，再插上試管。這個夏季真的學了很多花器的製作和運用啊！

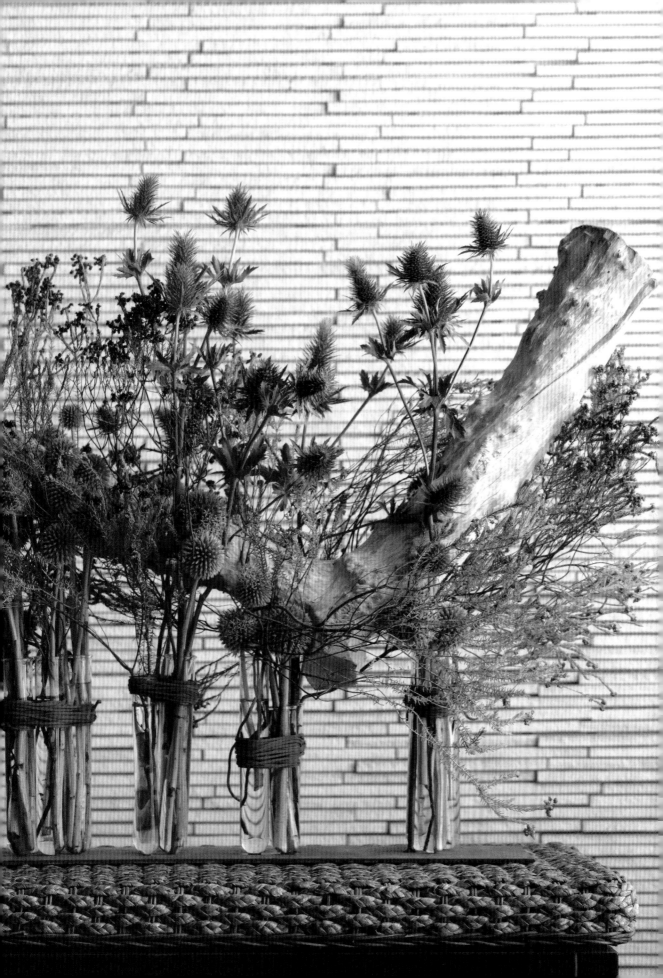

材料—

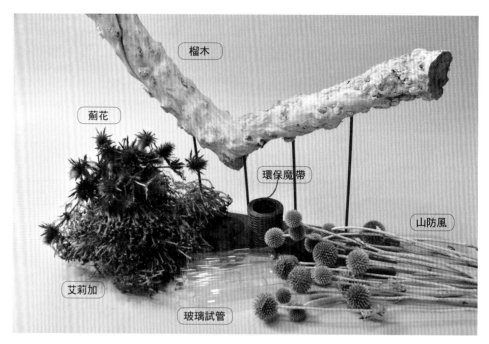

榴木

薊花

環保魔帶

山防風

艾莉加

玻璃試管

步驟一：試管上纏繞環保魔帶，要留出線頭。

步驟二：綁好的試管固定在鐵件上，一個加一個的，如此一來才不會滑落。

步驟三：可三個一組或兩個一組，前後不等高創造出立體深度，再纏繞皮繩裝飾。

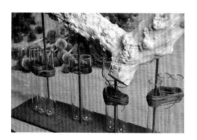

步驟四：不需海綿的環保花藝，試管裡加水就可插花。

步驟五：把薊花和艾莉加放入試管，擺放時想像一下如峭壁長出堅強的花朵。

步驟六：陸續加入花材形成高低層次，隨風搖曳。

步驟七：若有曲折的花材就讓它們自然地向外奔放吧。

步驟八：狂野恣意的造型下再加入圓形山防風使之更紮實。

步驟九：耐風、耐寒的花材在不同的設計技巧下禮讚自然的力量。

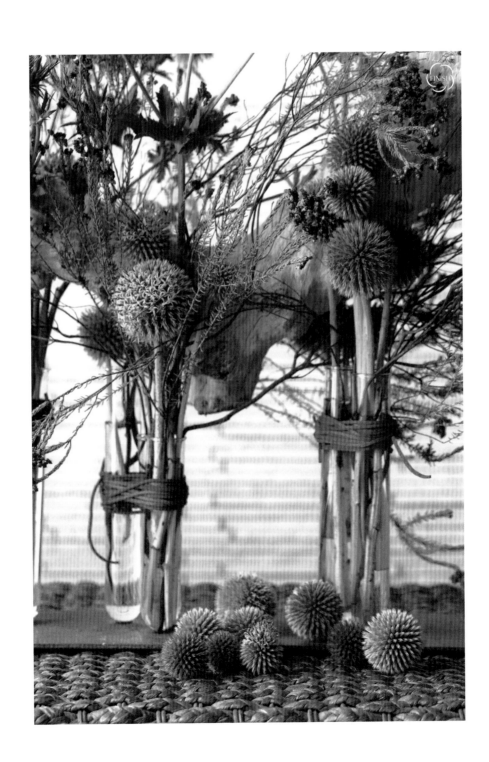

蘭花
與
試管
的
相
遇

綠與木

夏日裡忙著出遊和度假，海邊山上跑跑跳跳，有時候也想讓心安靜下來。室內一隅，有微風輕輕從透明的簾幕吹進來，啜著一杯好茶，然後讓一盆充滿禪意的花藝作品，定格了清心慢調的休憩時刻。

這個作品主要講究線條之美，因此素材不用多，但要有耐看的線條。好比這次運用的小提琴葉，其葉形和莖幹都很獨特，拖鞋蘭花形也很簡潔，加上編織葉蘭形成一個充滿線條的底部。花材只有三種，卻各有舒展表現的空間。

這樣的設計，可以用不同的花材來表現，重點是底部葉材需要有一定的厚度和寬度，太軟太細就無法撐起架構。至於上方的素材，隨心情而定，可以只是單一的花材或葉材，可以花葉組合或花和樹枝、葉和樹枝等等，選擇線條姿勢優美的即可。

就讓綠與木陪伴你度過靜心時刻。

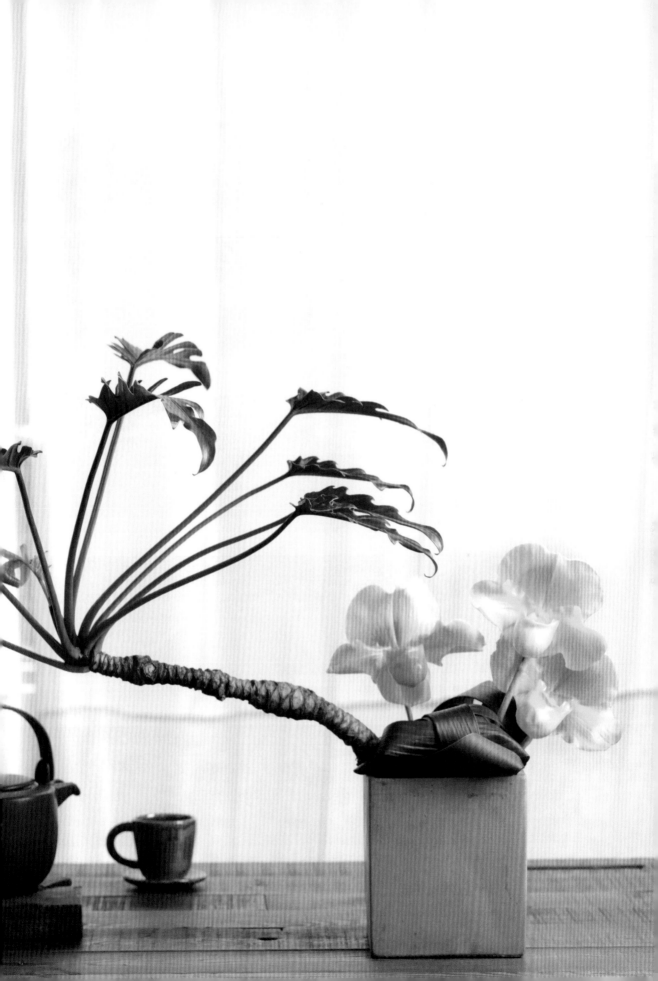

材
料
——

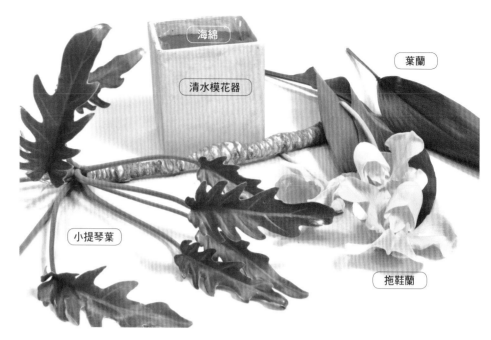

海綿

清水模花器

葉蘭

小提琴葉

拖鞋蘭

步驟一：葉蘭保留枝幹。

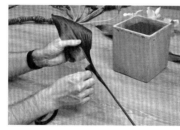

步驟二：撕去多餘葉面。

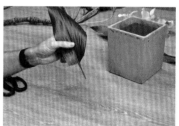

步驟三：枝幹只留下需要的長度。

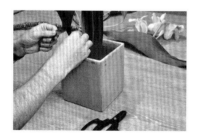

步驟四：海綿以低於花器的方式放入，
插入葉蘭。

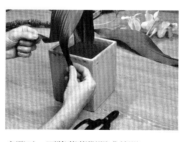

步驟五：可將葉蘭撕開或剪開。

步驟六：做轉折後用 U 字鐵絲固定。

步驟七：每一葉都可大轉或小轉做不
同造型。

步驟八：同步驟多做幾葉，最後葉蘭
鋪滿於海綿上，產生造型。

步驟九：U 字鐵絲插的位子不要太明
顯，最好能技巧性將其隱藏。

l'été

步驟十：小提琴葉根部修剪成錐狀，
以利固定。

步驟十一：依小提琴葉的姿態平衡找
尋插入落點。

步驟十二：依拖鞋蘭的表情與角度，
與小提琴葉的平衡做造型。

夏日美人蕉

大豔紅赫蕉這種熱帶植物，本身就充滿夏日風情，讓人彷彿置身度假島嶼，在陽光下啜飲著冰涼飲料，一邊翻著書頁，或瞇一眼蔚藍海水。

花形和顏色都充滿力度的大豔紅赫蕉，利用新西蘭葉去拉出高度，形成上方的綻放。同時新西蘭葉的黃色部分呼應紅赫蕉花色中的黃，一直接續到最下方千代蘭的黃，讓這個具有高度、採用三種不同素材的作品，因為黃色而有了連貫性。

此外，拉出幾葉新西蘭葉加以扭轉穿插編織，讓作品的中段產生變化，而不光是直挺挺的線條，下方花朵細緻的千代蘭，則加強了柔和的感覺。

整體作品從上到下，各有焦點做為引導。瞧，花藝是不是很有意思呢！

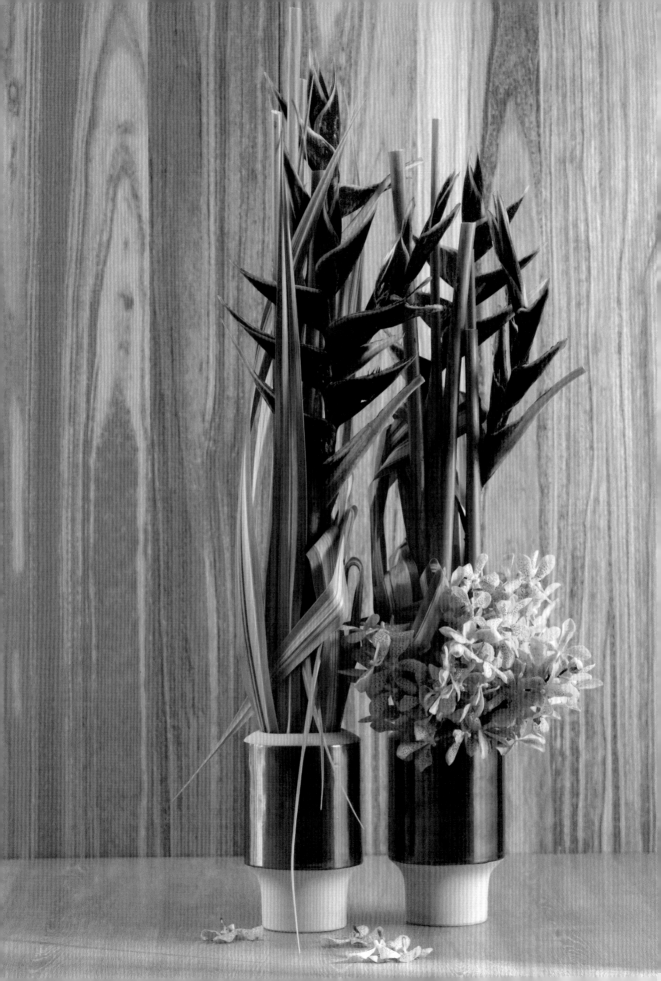

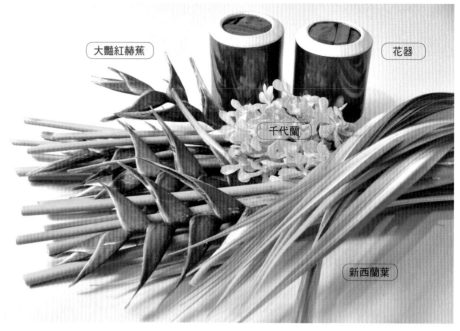

大豔紅赫蕉

花器

千代蘭

新西蘭葉

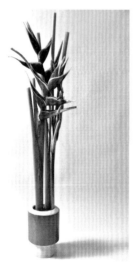

步驟一：大豔紅赫蕉個性強烈如鳥，
垂直插入表現力量

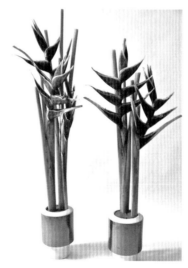

步驟二：可設計成對，如比翼雙飛。

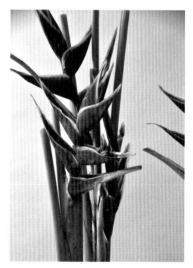

步驟三：交錯插法讓鳥翼表現更立體。

步驟四：落腳要直挺。

步驟五：新西蘭葉圍著花器插入，把
赫蕉花腳包覆。

步驟六：將一葉新西蘭葉拉出。

步驟七：將新西蘭葉戳個小縫，再拿另一片穿過小縫以利固定做造型。

步驟八：翻覆轉折穿梭。

步驟九：變形成立體圖騰。

步驟十：底部加以千代蘭強調色彩，讓度假風情更加強烈。

FINISH

葉子
對花說：

「讓我為你
襯托出
最美的
風情吧！」

食器與花

招待朋友來家裡時，除了端上食物，偶爾來盤觀賞用的花果，
不也很有趣味？

手邊剛好有幾顆牛角茄，利用細銅絲把它和小玻璃杯綁在一起，
就變成獨特的花器了。

上星期買的香水文心蘭現在雖然有些凋謝，但可以把香水文心
蘭的小花朵剪下來，插在牛角茄小花器的空隙中，隨意擺放在
大盤子。朋友們一定會很佩服你的創意！

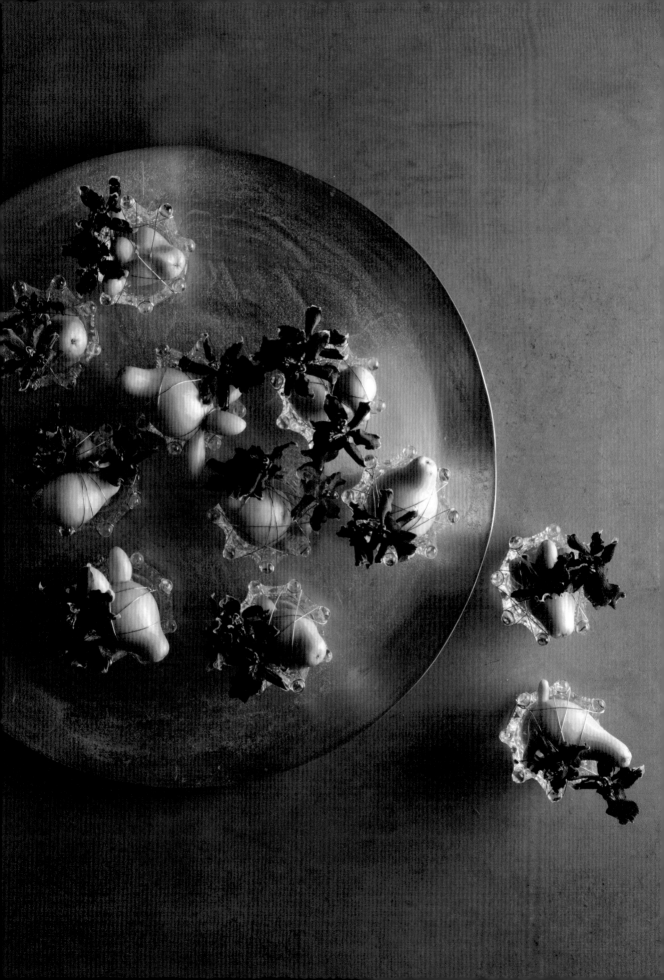

材料——

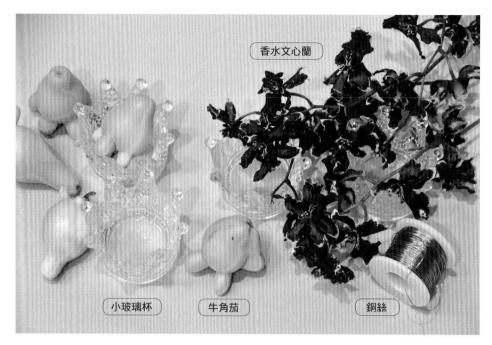

香水文心蘭

小玻璃杯　　牛角茄　　　　銅絲

步驟一：把銅絲纏繞在杯上。

步驟二：加入牛角茄後，再度不規則地纏繞。

步驟三：可讓牛角茄表現不同表情。固定後，多做幾個。

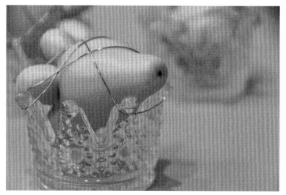

步驟四：這是不需要海綿的迷你花器，待會可利用其小縫隙固定花材。

步驟五：剪下一小節香水文心蘭。

步驟六：有些花器中放一朵，有些放兩三朵。

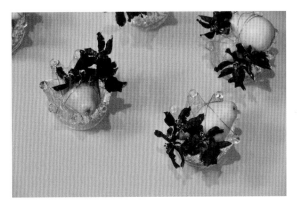

步驟七：可隨興地左右擺放。

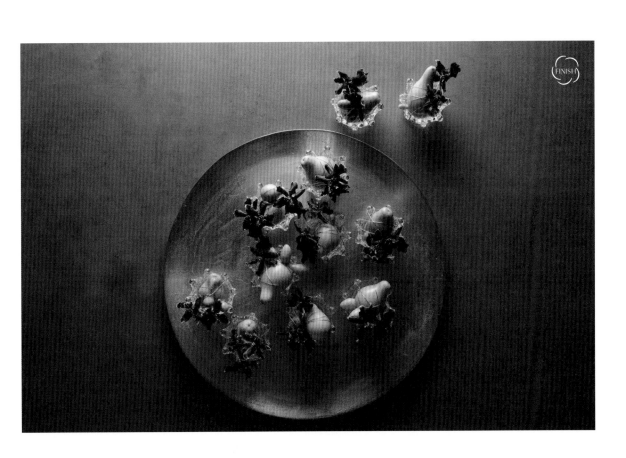

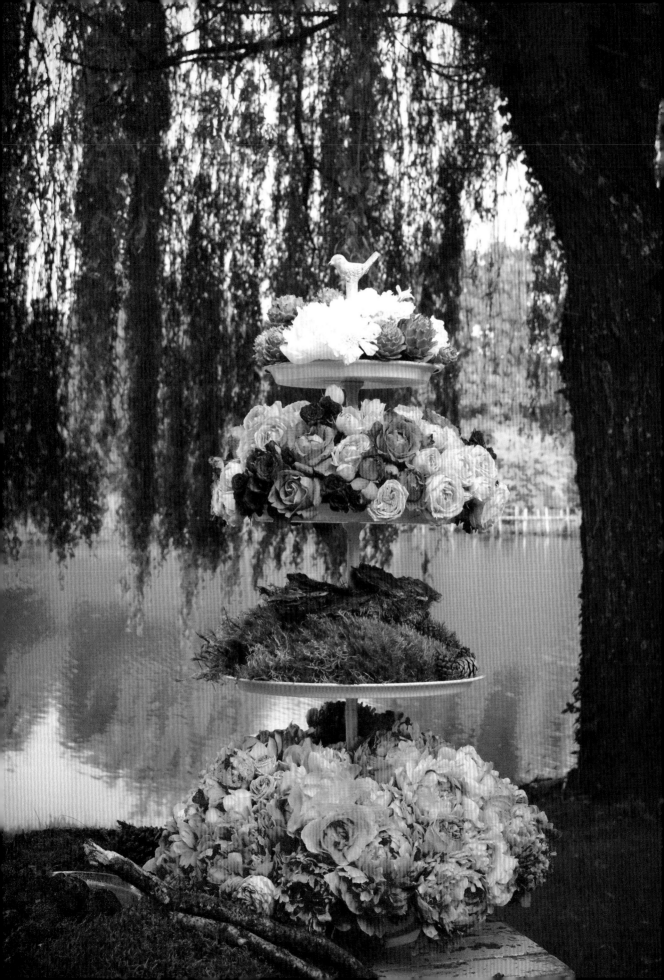

今天的午茶，換點花樣吧！

季
藝
秋
花

金色秋分

秋天是收成的季節，我們也可以用花來表現豐收景致。

這個作品是花藝中的經典款，採用裝飾性手法，將大量不同的花材葉材組合成一盆有造型的花。因為花材多，需要先決定外形才不會顯得紛亂，最常見的當然是圓形或者半月形。

在這個框架下，先選出一枝主花當高度，接著再定出兩邊寬度，接下來就是將各種素材以高高低低方式補入其中。這裡要注意的是，每一種花材葉材要處理成不同高度，再互相穿插補高補低，將整個外框填滿，甚至利用一些垂墜性的素材裝飾下方，製造滿溢的效果。

金黃、絡黃、橘黃……各種象徵收穫熟成的黃，以及厚實飽滿質地的花，如黃色東亞蘭、金杖球，或是帶點乾燥的麥稈菊，是不是把秋天的美好表現得像一幅古典油畫呢！

材料——

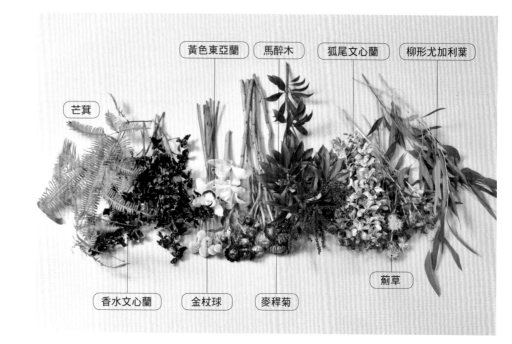

黃色東亞蘭　馬醉木　狐尾文心蘭　柳形尤加利葉

芒萁

香水文心蘭　金杖球　麥稈菊

薊草

步驟一：海綿鋪滿花器，並高出花器2公分。

步驟二：用東亞蘭及金杖球做出高度，斜插芒萁與柳形尤加利葉呈現寬度與垂墜感。

步驟三：插上各式各樣的花材，高低層次混合均勻分布其中。

步驟四：加入麥稈菊，豐富色彩。

步驟五：利用細小的金杖球增添質感。

步驟六：再利用芒萁與柳形尤加利葉加入花形中，營造輕盈穿透感。

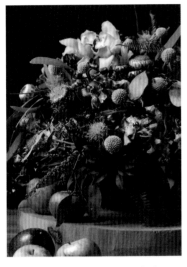
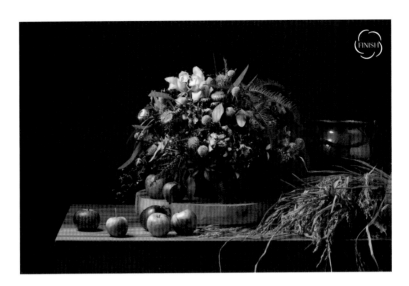

步驟七：蘋果實花材飽滿的色彩，可以呈現豐收的季節感。

拾掇秋天的花果，
該送來給誰呢？

乾燥花環

l'automne

秋天是製作花環的好時節，利用可以彎曲的藤類，再加上一些乾燥後仍保有韻味的花材、果實，就能組合出耐久耐看的花環。

花環的表現有很多種，有些人喜歡把整個環綴滿。但這次選來做藤圈的蔓梅凝本身有小巧可愛的紅色果實，因此特別採用了虛實的表現手法，一部分綴滿漿果檸檬片，另一大部分則讓蔓梅凝單純展現。

值得注意的是虛和實的佔比不是一比一，而是實約佔三分之一，虛約佔三分之二，如此一來整體視覺才會平衡。

乾燥花環可以長久置放，有空的時候，不妨把秋天的氣息編織入生活中。

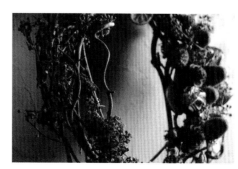

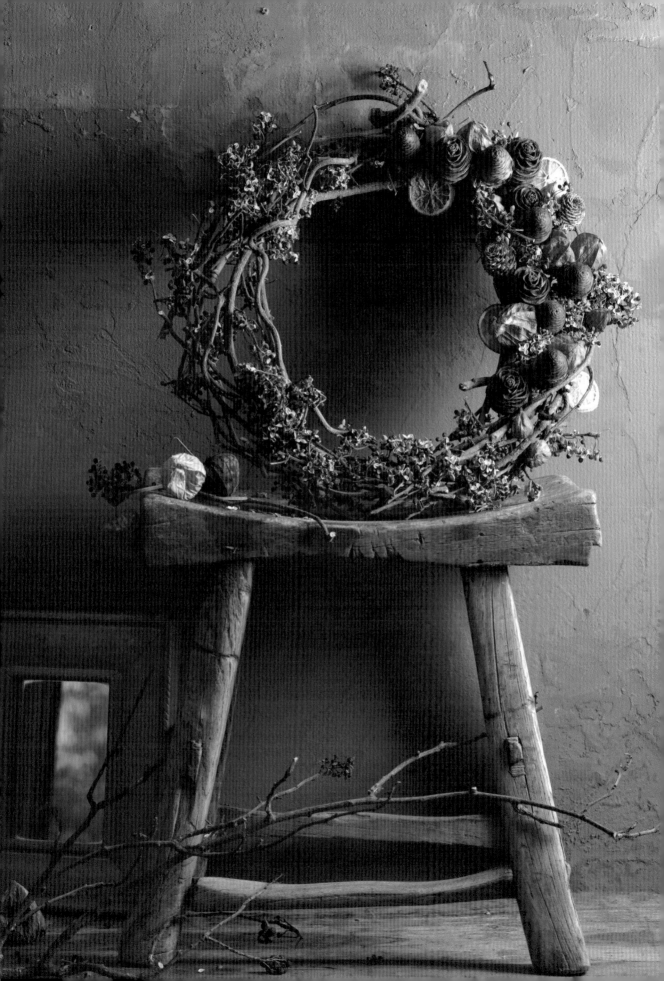

花
材
—

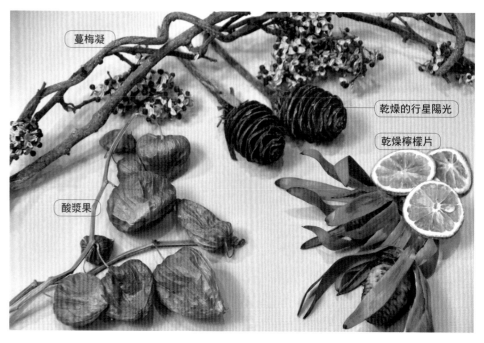

蔓梅凝

乾燥的行星陽光

乾燥檸檬片

酸漿果

l'automne

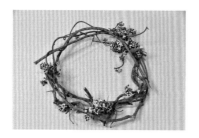

步驟一：將一束蔓梅凝小心拆解成單枝備用。

步驟二：將單枝蔓梅凝，用雙手略加彎曲，柔軟按摩後繞成一圈。

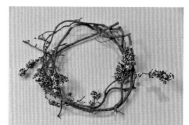

步驟三：再加入另一圈固定。每加入一枝蔓梅凝之前都要先柔軟按摩，才比較好塑型。

步驟四：注意塑型，不完美的外形可以多用一些枝條修飾。

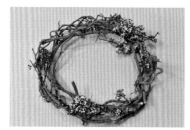

步驟五：注意讓果實均勻分布於花環上。

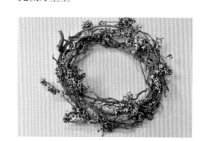

步驟六：側邊也要加強線條，產生厚實感。

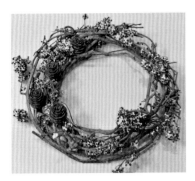
步驟七：黏上如木玫瑰的行星陽光。

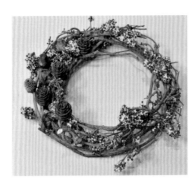
步驟八：加上酸漿果強化秋的色彩。

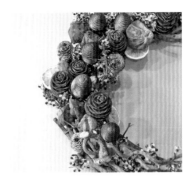
步驟九：再加入行星陽光及乾燥檸檬
片呈現秋天的光影。

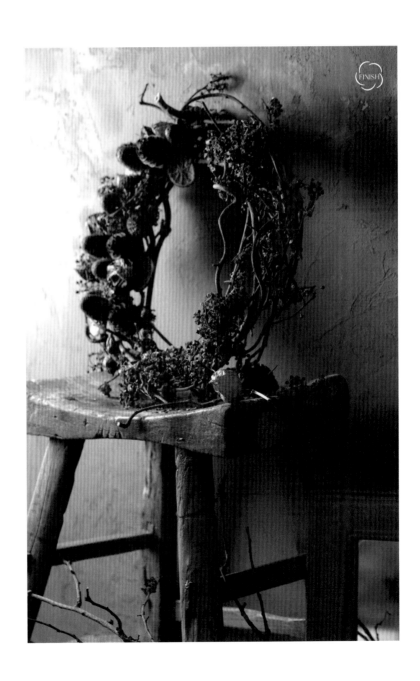

潘朵拉寶盒

喜愛花朵和自然的你，長久下來，身邊也許累積不少乾燥的小枝小葉和小花，何不利用這些收集，做個充滿驚喜的潘朵拉寶盒？

先用大塊面積的乾燥鹿角蕨做木盒打底，接著把葉形細瘦的芒萁，以及小小的台灣欒樹葉陸續放入，形成層次豐富的底部，並製造出許多的空隙，以便置放不同的果實、花朵和葉片。

因為是要令人驚喜的潘朵拉寶盒，所以有各種不同材質、形狀、線條的收集品散落各處，形成繁複卻又精巧的視覺饗宴。

看著這個潘朵拉寶盒，彷彿秋天的點滴美好時光，都已經被細心收藏。

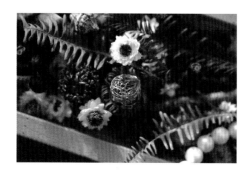
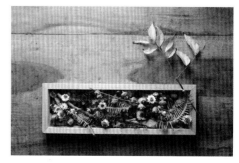

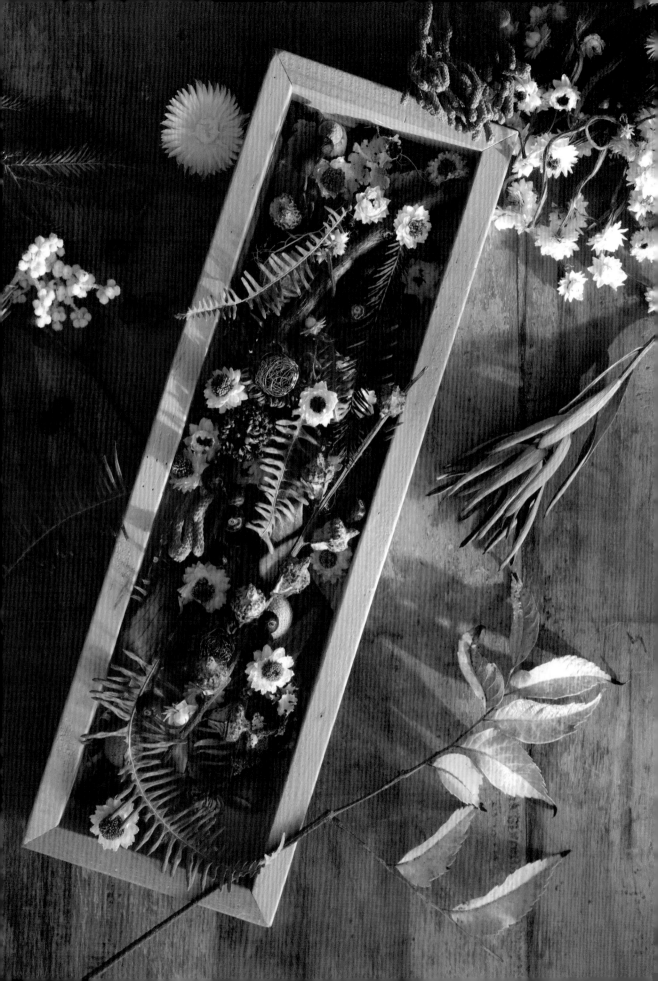

花
材——

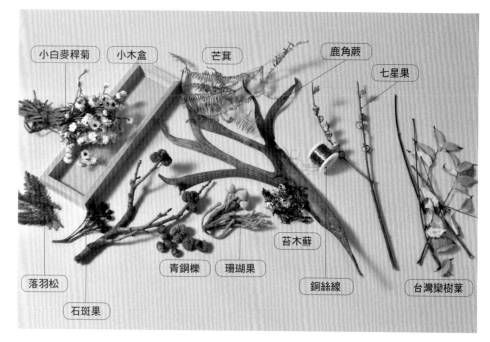

小白麥稈菊　小木盒　　芒萁　　鹿角蕨　七星果
落羽松　石斑果　青銅櫟　珊瑚果　苔木蘚　銅絲線　台灣欒樹葉

步驟一：將乾燥鹿角蕨裁剪，以黏膠黏於盒底當背景。

步驟二：將虛幻的芒萁黏貼堆疊在上，產生立體感。在做色彩打底時，要注重平衡。

步驟三：加入台灣欒樹葉，呈現輕盈感。

步驟四：再加一層青銅櫟，增加飽和感。

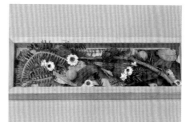

步驟五：加入小白菊和珊瑚果增加趣味。

步驟六：加入七星果及石斑果，加深秋的味道。

步驟七：陸續加入其他素材。

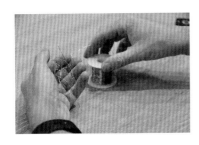

 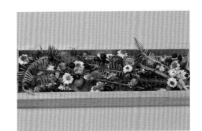

步驟八：另將銅絲線放於手中，如搓湯圓般揉成銅絲球備用。

步驟九：加入銅絲球的古樸珠寶盒，
閃閃發光。

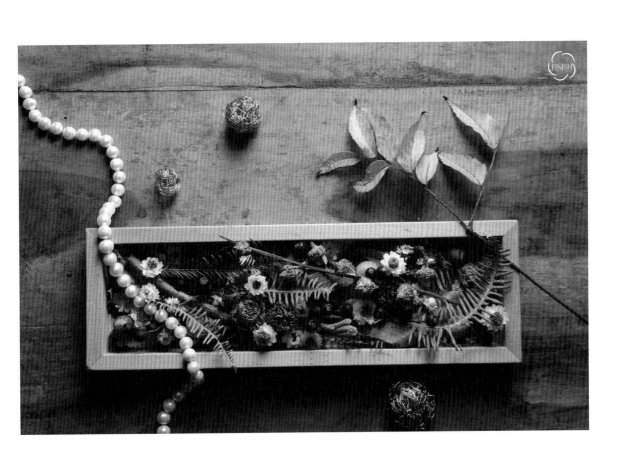

燈飾

花藝不只是插花、花束，各種天然素材都是花藝創作的元素，表現當然就可以更多元。這次不用一朵花或一片葉，只結合木片和燈泡，就能創造美化空間的裝置藝術。

這個作品的重點在於素材的運用，木片在花藝中很有畫龍點睛的效果，又耐光和熱，所以這一回我們就讓它來當主角。而鋁線的可塑性高，可以隨意彎曲造型。只要決定好外形，很容易就能做出專屬於你的獨一無二燈飾。你的創作魂有沒有被滿足了呢？

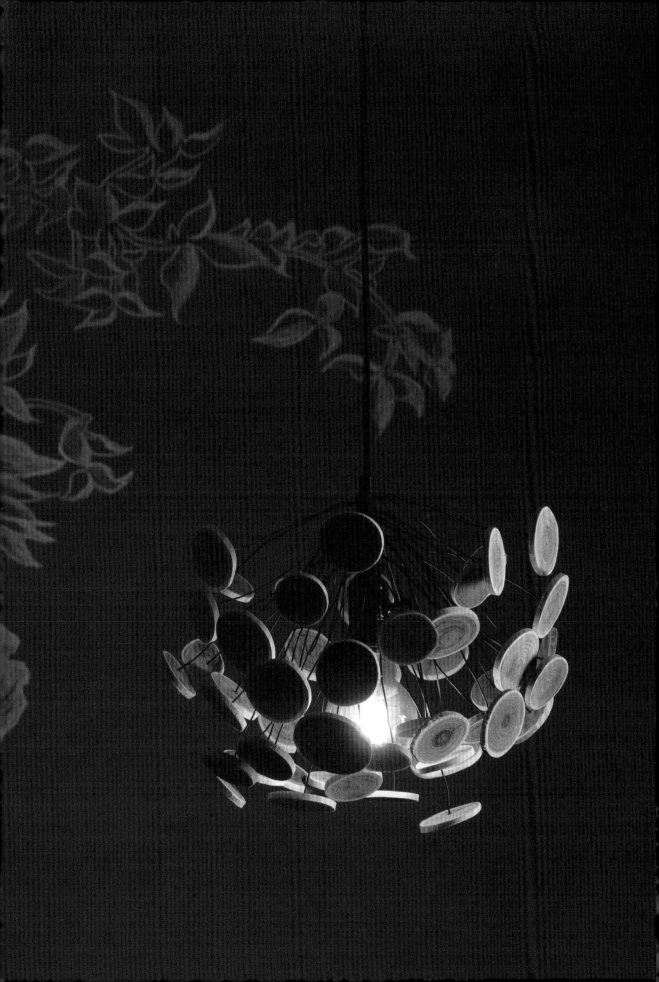

材料 ——

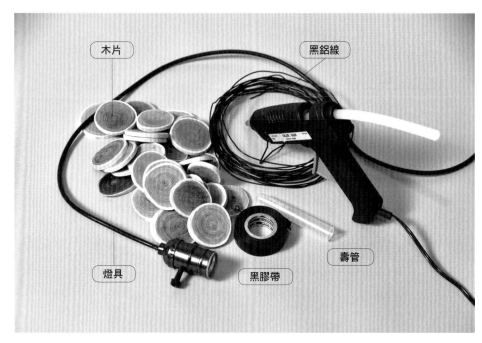

木片　　　　黑鋁線

燈具　　　黑膠帶　　　壽管

步驟一：在所有木片的中心點鑽洞，注意勿穿透木片。

步驟二：黑鋁線剪成約 70 ～ 80 公分，多條備用。

步驟三：木片洞點膠，勿過多。

步驟四：鋁線兩端各黏上木片。

步驟五：壽管二頭剪平。

步驟六：從中剪開壽管。

步驟七：將壽管穿過電線，再以水電用黑膠帶纏繞壽管定型。

步驟八：準備好的鋁線木片，纏繞2圈固定在壽管上。

步驟九：由下往上塑型出心中理想的外形。

步驟十：如花朵般可緊密亦可奔放的裝置藝術燈飾。

FINISH

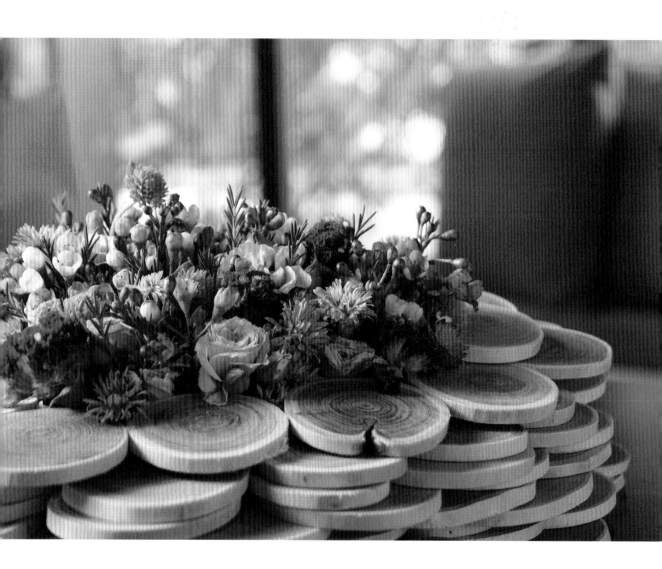

因為
想像力，

木片
就有了
很多
變身。

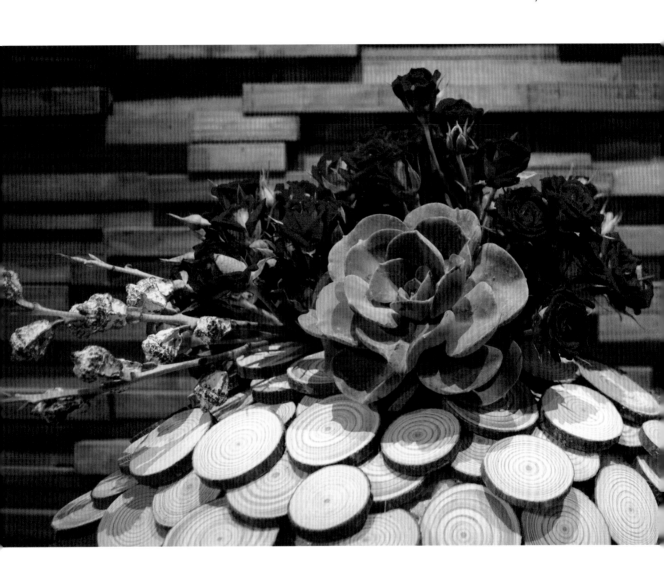

花與果實

藜麥、紅藜是近幾年很紅的高營養食物。台灣原生的紅藜成熟飽
滿時，果實豐美的長穗會低垂下來，顏色從綠到黃、橘、紅都有，
如雨後之虹般多彩，花藝師們很喜歡拿它來做設計。被稱為彩虹
米的紅藜，排灣族語是 Djulis，音譯為柔麗絲，不覺得很美嗎？

為了展現柔麗絲多彩的長穗，選用高型花器，上方再橫放稍具
分量感的木枝，打破高花器和柔麗絲下垂的直線視覺，讓整體
有了更活潑的平衡。

大朵的繡球花在瓶口綻放，海芋和酸漿果也各自成束地放入。
在這個作品中，花材以群組方式佈置，讓每種花材都是視覺欣
賞的重點，彼此各有力度卻又形成和諧之美。

透明的花器更加襯托這些花材，連花器內一束一束的莖幹都可
以欣賞。從這個作品，你感受到俐落乾淨和豐富柔美交融的氛
圍了嗎？

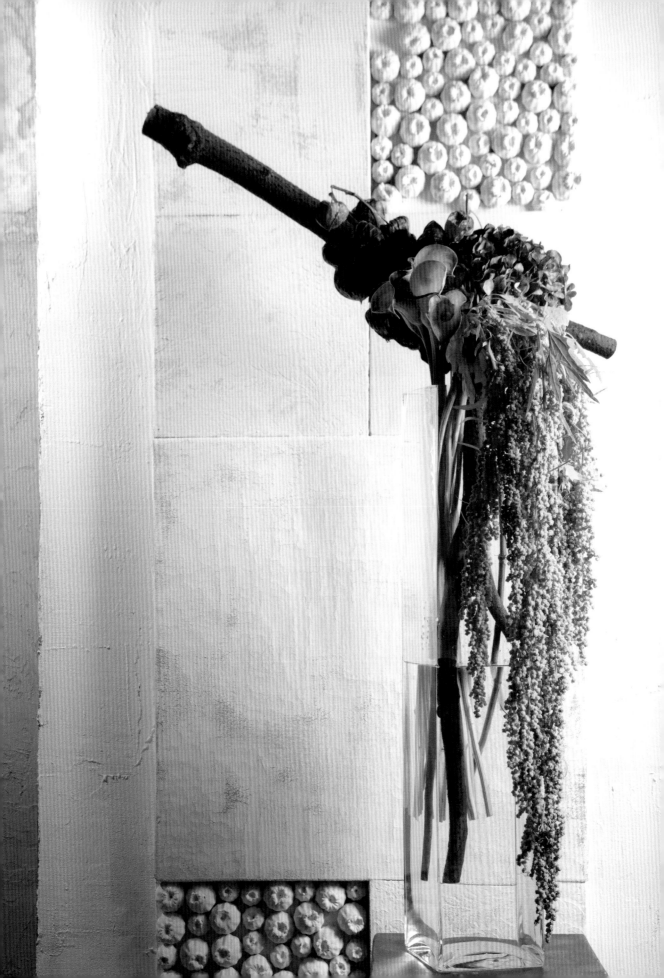

材料——

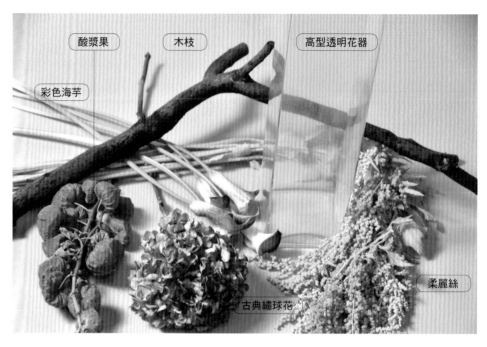

彩色海芋

酸漿果　　木枝　　高型透明花器

古典繡球花

柔麗絲

步驟一：利用大木枝為主支架。

步驟二：利用主支架為基礎，柔麗絲綁成一束在木枝上插入，呈現垂墜的美感。

步驟三：將渾圓飽滿的古典繡球，固定於瓶口。

步驟四：利用一束酸漿果做延伸。

步驟五：讓每一束花互相穿插來固定支撐。

步驟六：順著彩色海芋生長的方向按摩莖幹。

步驟七：利用手中的溫度，柔軟海芋的曲線。

步驟八：最後再用大拇指順一次。

步驟九：將海芋綁成一束。

步驟十：可用綠色環保魔帶或麻繩等來固定。

步驟十一：將海芋花束加入瓶中。

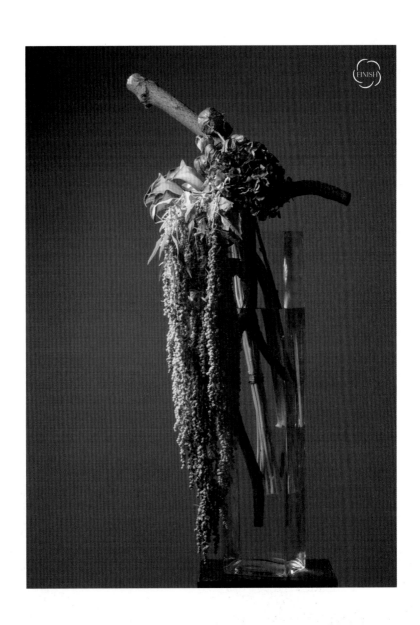

萬聖節 A & B

所有節慶的花藝作品通常都著重禮物感，特別是萬聖節，不給糖就搗蛋，所以視覺上會先呈現滿溢豐盛。

不管是用藤籃或禮盒，重點是像糖果一般的各種茄果要如何置放。花器採用藤籃時，可以將不吃水的茄果綁於籃緣，籃中的花果以群組方式呈現，就像餅乾盒的概念，一打開，各式各樣的餅乾組合讓人垂涎欲滴。

這個作品也能反過來思考，利用可以乾燥的花材如麥稈菊等綴飾籃緣，將茄果放在籃中，只要掌握好原則，就能隨心所欲做變化。

如果採用禮盒做花器，重點在於如何讓茄果插進盒子而不碰到有水的海綿，然後果與果之間再以花朵點綴。這時因為茄果是視覺焦點，花朵就以補空隙的方式插入，和用藤籃當花器時的手法會稍微不同。

不管是藤籃或禮盒，收到這麼繽紛可愛的禮物，大概會開心得忘記搗蛋吧！

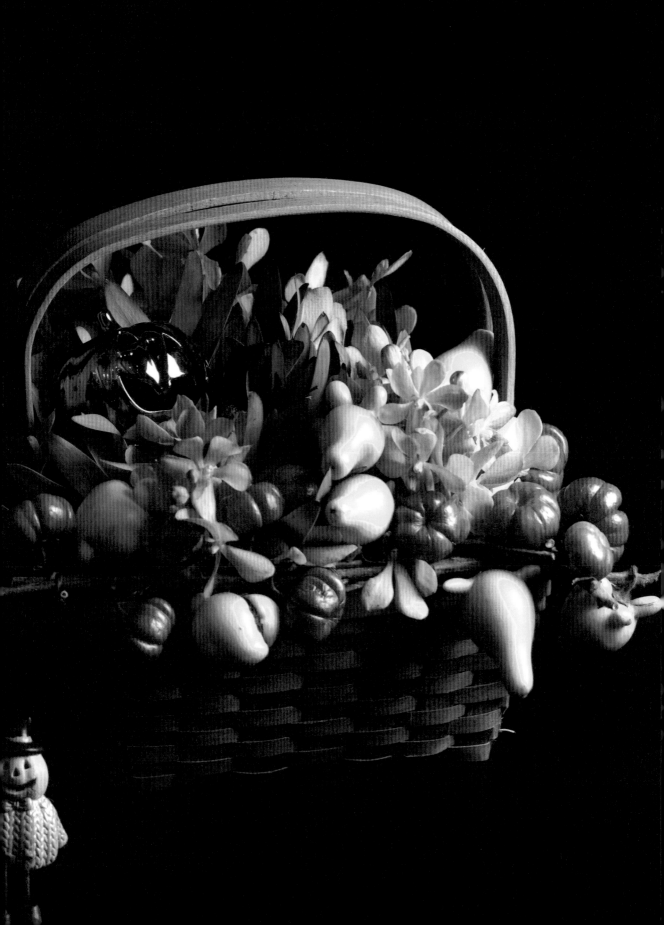

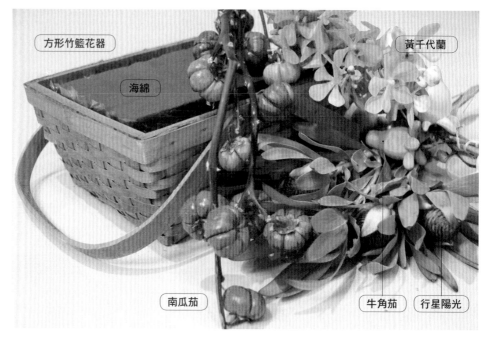

方形竹籃花器

海綿

黃千代蘭

南瓜茄

牛角茄

行星陽光

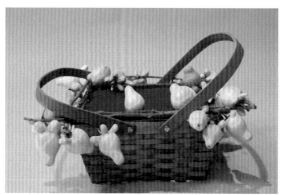

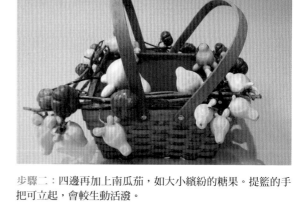

步驟一：海綿放入花器中打底，牛角茄整枝綁在竹籃四周上，讓牛角茄滿溢於花籃外。

步驟二：四邊再加上南瓜茄，如大小繽紛的糖果。提籃的手把可立起，會較生動活潑。

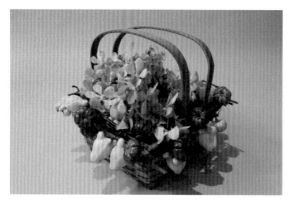

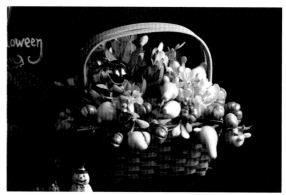

步驟三：於籃中插入滿滿的千代蘭。

步驟四：點綴行星陽光與萬聖節飾品。

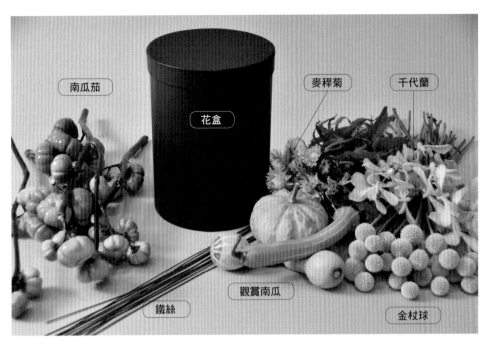

南瓜茄

花盒

麥稈菊

千代蘭

觀賞南瓜

鐵絲

金杖球

步驟一：觀賞南瓜加上鐵絲做倒勾備用。

步驟二：南瓜茄數棵束成一束插入海綿，亦可垂吊於花盒邊緣。

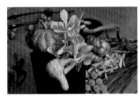

步驟三：瓜與瓜之間加入千代蘭。

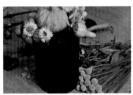

步驟四：加入白色麥稈菊增加質感變化。

步驟五：插入金杖球延續色彩，金杖球如同糖果般跳動。

步驟六：將淺色麥稈菊加在南瓜茄附近增加飽滿度。

步驟七：於禮盒蓋上寫上萬聖節話語或畫上圖案。

步驟八：在盒蓋上用熱溶膠黏上鐵絲以固定在海綿上。

步驟九：等待熱熔膠乾。

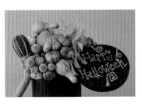

步驟十：將準備好的禮盒蓋插入海綿內即完成了。

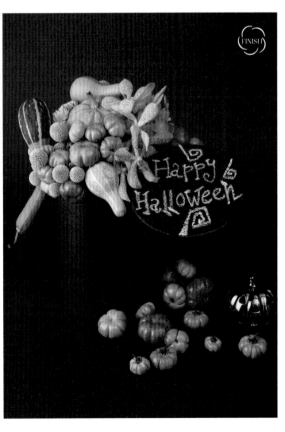

深秋風景

秋天是思念的季節！只要利用簡單的木框或老舊的相框，加上試管便是花器，想念誰就做幅畫，任何一面牆都能當背景，寫下你的思念。

線條形設計不需要繁複的花材，只需一枝有姿態的枝條加上一朵主花即可。選擇主花時有一個訣竅，以高價值的花為優。所謂高價值不是指花材昂貴，而是存在感強烈、有氣勢，即使只有一朵或一枝花，都能成為吸引人的焦點。

因此，蝴蝶蘭等有著大型花朵的蘭花常常成為這種設計的選材，或是牡丹、孤挺花、向日葵、帝王花、芭蕉花、蓮花、荷花等，都是不錯的選擇。

但最終還是要以外框和搭配枝條的粗細大小來選擇用哪一種花材，視覺上的平衡永遠是創作花藝時，時時要考量的基本。

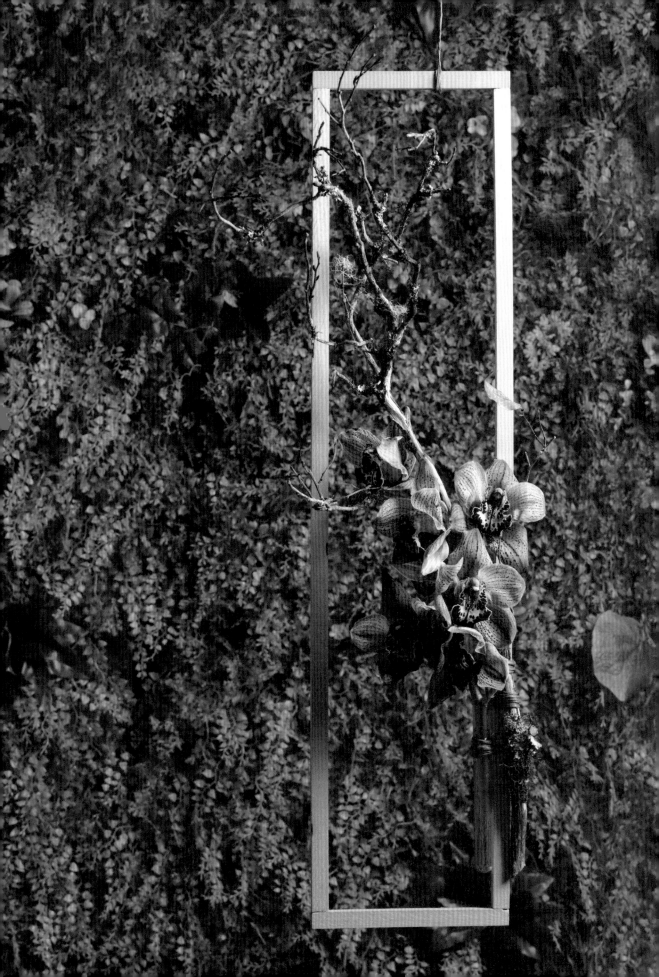

材料

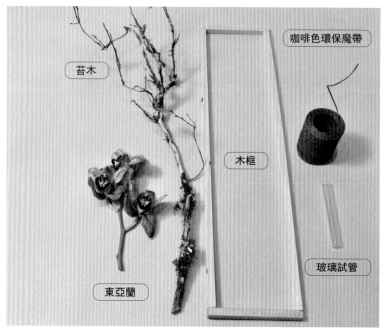

咖啡色環保魔帶

苔木

木框

東亞蘭

玻璃試管

步驟一：將苔木枝用環保魔帶固定二點於木框上，要讓其不搖晃。

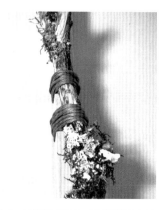

步驟二：平整的纏繞，讓綑綁點也是裝飾。

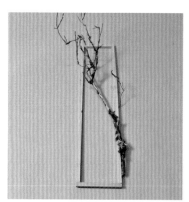

步驟三：選擇的苔木枝可突破框架，表現大自然的生命力。

步驟四：剪除多餘的枝枝芽芽。

步驟五：透明試管加上咖啡色環保魔帶備用。

步驟六：將試管固定於木框架上。

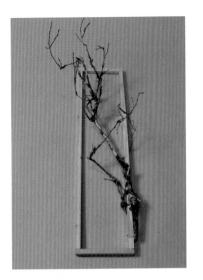

步驟七：框架完成。

步驟八：試管中加入東亞蘭，調整出
優美的姿態。

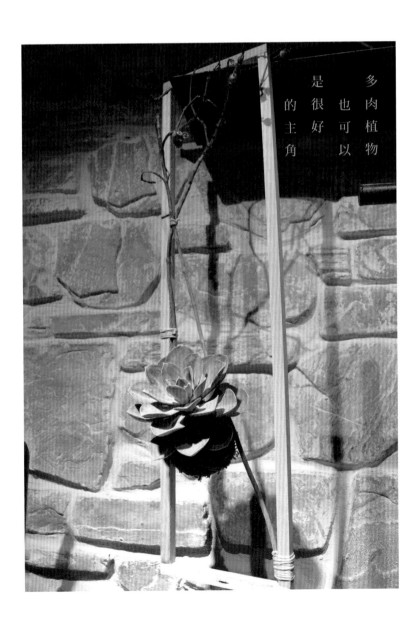

多肉植物
也很可以
是的主角好

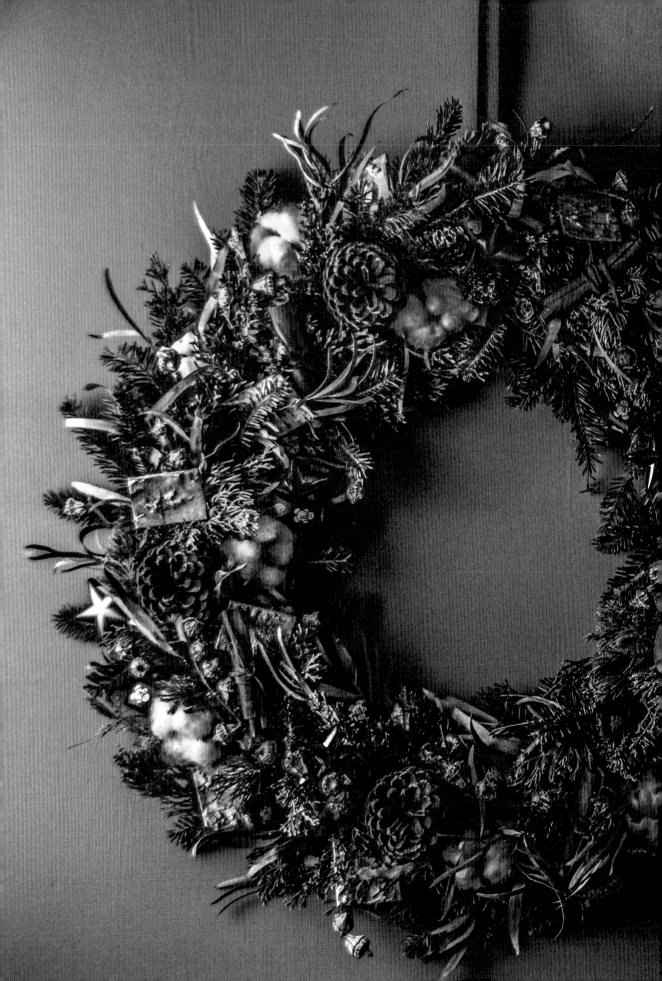

PART · FOUR

季
藝
冬
花

l'hiver

夢幻燭台

歐洲人吃飯講究氣氛，習慣在餐桌上擺花，特別是宴請賓客時，更要花點心思佈置餐桌。平擺式或高架式的桌花各有其趣，可以交互運用，這回我們就學習如何用燭台當花器。

為了避免高䠯的燭台在餐桌上，擋住賓客彼此視線，所以只要在燭台上方做飽滿的花形設計即可。因為選單一顏色紫色來表現，所以在深淺和花朵大小上可以盡量變化，再加上石斑果、尤加利葉做一點垂墜效果。同時要注意四面都得兼顧，畢竟這個作品可是從任何角度都能觀賞的。

在搖曳的燭光下，享受佳餚美酒，搭配紫色的夢幻花影，真是令人心滿意足，醺然欲醉啊！

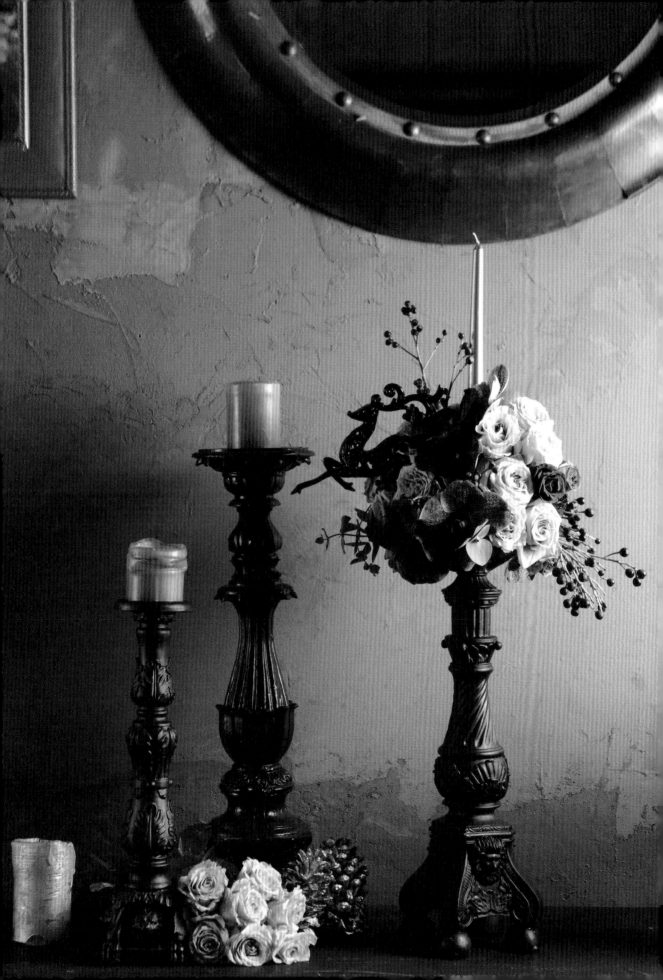

材料———

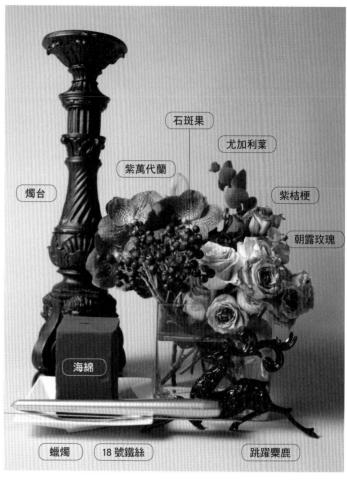

石斑果

尤加利葉

紫萬代蘭

紫桔梗

燭台

朝露玫瑰

海綿

蠟燭　18 號鐵絲　　　跳躍麋鹿

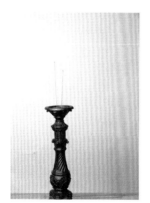

步驟一：在燭台頂部黏貼固定 18 號鐵絲。

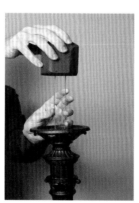

步驟二：將海綿上方四角修圓，穿過 18 號鐵絲固定。

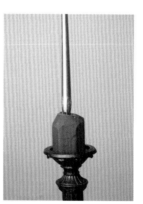

步驟三：將蠟燭插入海綿中。

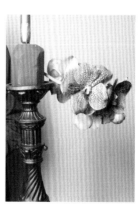

步驟四：將紫萬代蘭橫向插入海綿，創造出寬度。

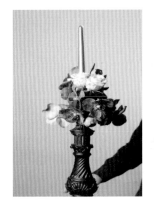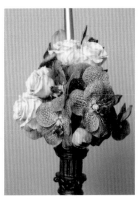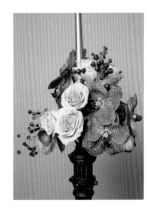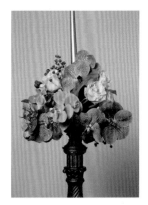

步驟五：利用不同深淺的紫色朝露玫瑰及萬代蘭，表現色彩平衡。

步驟六：強調出四面花形。

步驟七：加入石斑果給予立體感。

步驟八：加入尤加利葉襯出紫色復古情懷。

步驟九：加上跳躍麋鹿產生動感。

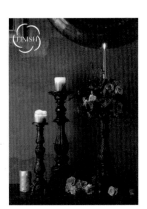

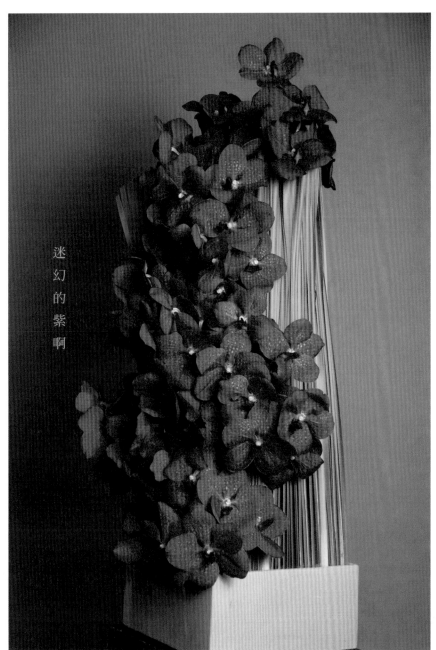

迷幻的紫啊

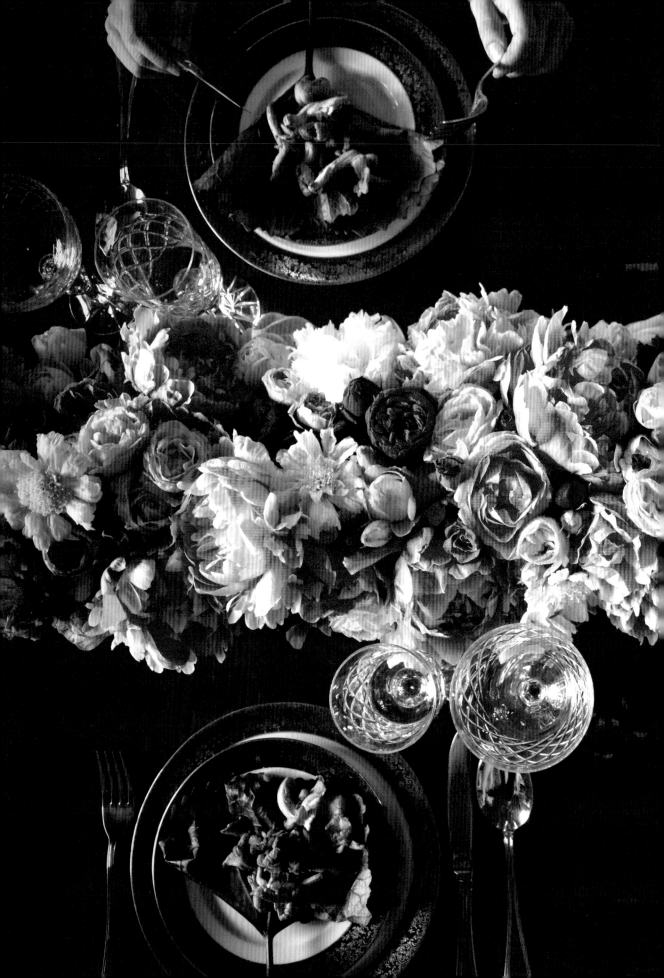

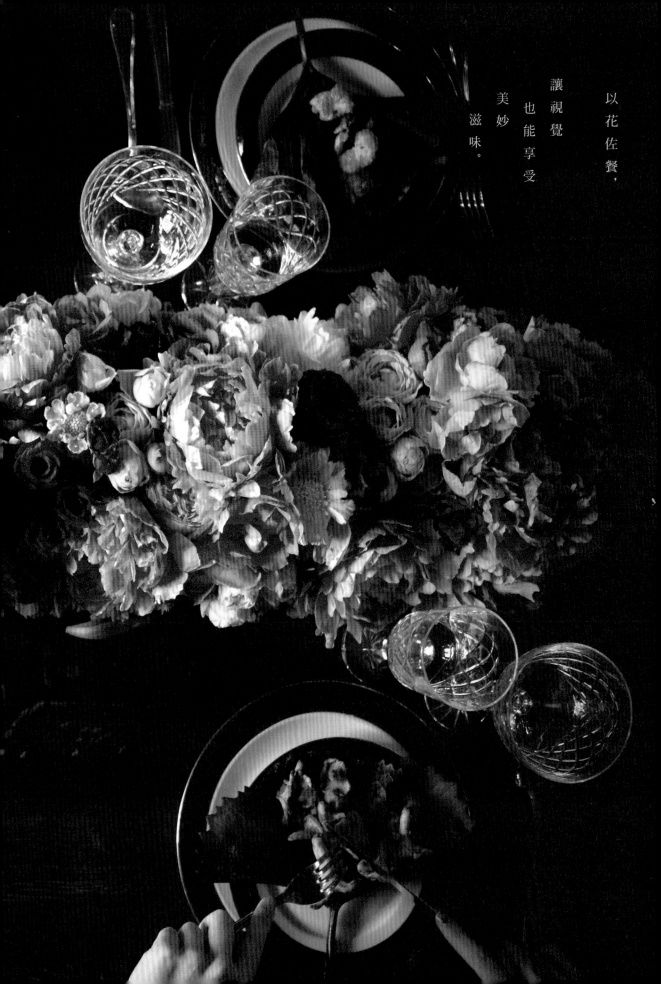

以花佐餐，
讓視覺
也能享受
美妙
滋味。

北歐森林

提到北歐你會想到什麼？冷冽、簡潔、森林、木頭……沒錯，我們就用這些想像來創造一個花藝作品吧。

鶴頂蘭不是蘭，而是一種半灌木植物，它那特有的灰白及形狀，像不像沾滿白雪的枝椏？可以用來做成森林。這裡有一個很重要的概念，利用或高或矮的鶴頂蘭做出前後和群組。通常最高的不會放最後面，也不會放最中間（這樣會顯得呆板），而是放旁邊前面一點，再把矮的放後面，如此一來就會有景深，像一片森林。

底下以白樺木枝裝飾，象徵森林裡的倒木，珊瑚果看起來像蘑菇，藍星花讓冬天的森林有了顏色。

北歐人非常喜愛燭光，當想像力在白雪的森林裡遊徜，溫暖的燭光可以指引回家的方向。

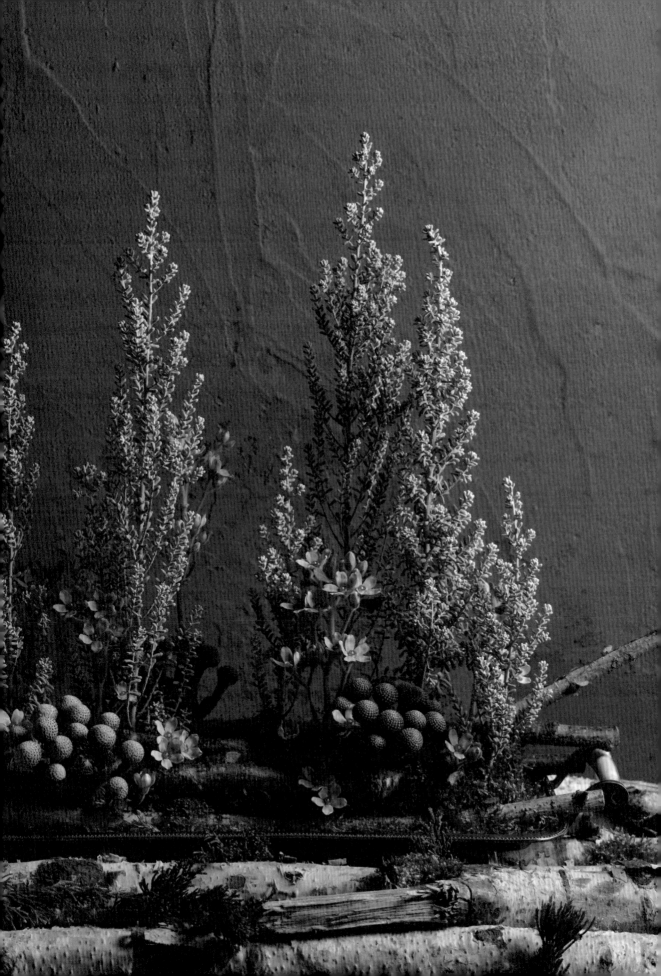

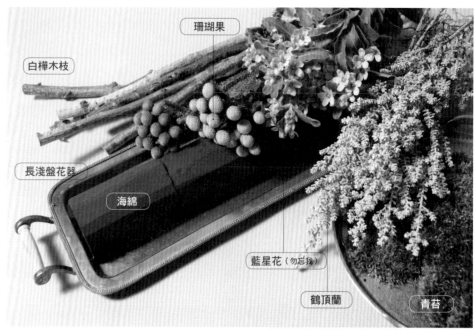

珊瑚果

白樺木枝

長淺盤花器

海綿

藍星花（勿忘我）

鶴頂蘭

青苔

步驟一：長淺盤花器上鋪滿海綿，海綿二邊角削圓，鋪上白樺木枝。

步驟二：20號鐵絲做成U字，插入海綿中用以固定白樺木枝。

步驟三：於白樺木間鋪滿青苔。

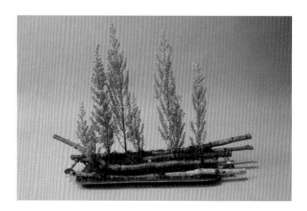

步驟四：利用銀白樹形的鶴頂蘭，設計出不對稱高低層次感的森林景觀。

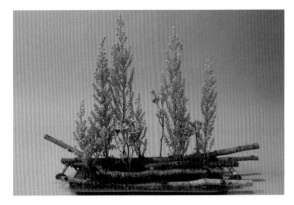

步驟五:加入清新可愛的藍星花,穿梭在森林中,彷彿在訴說勿忘我。

步驟六:鐵絲對折,將珊瑚果的枝梗與鐵絲纏繞在一起。

步驟七:纏繞後的鐵絲束在一起,以利貼近青苔固定。

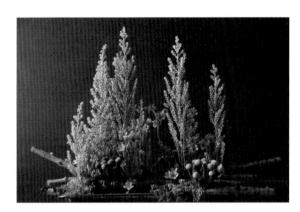

步驟八:加入珊瑚果增加森林的生命力。

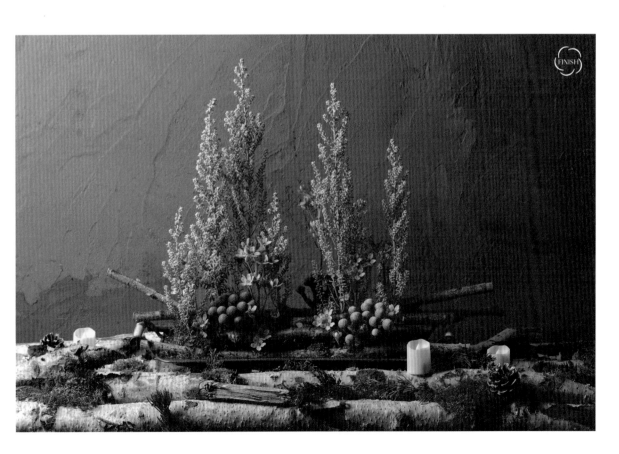

冰雪奇緣

亞熱帶的台灣平地沒有下雪的機會，但是我們可以在室內一角佈置雪景，想像冬天裡的白雪紛飛。

利用長形淺盤花器，甚至只是長木板都可以，以松柏做出底部的景，綴上幾顆松果，粉色東亞蘭則為這個雪景添加一點顏色。

這個花藝作品可以有非常多的變化，譬如不放花，只有松柏松果，或加一些肉桂棒及其他乾果等等。粉色東亞蘭也可以用其他花來代替，譬如聖誕紅。如果是白色的聖誕紅，整體更像純白之冬，又或者以蠟燭代替花也行。

這個花藝設計具有很強的佈置效果，而且松柏又非常耐久，隨著時間會從翠綠逐漸變色，只要置換其中的小細節，時時都有變化的觀賞樂趣。

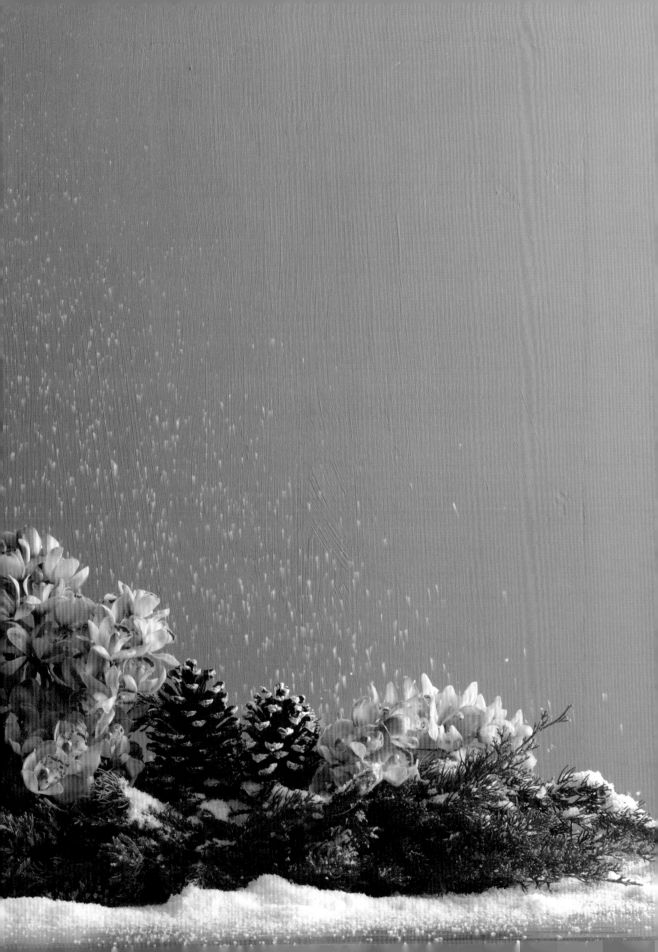

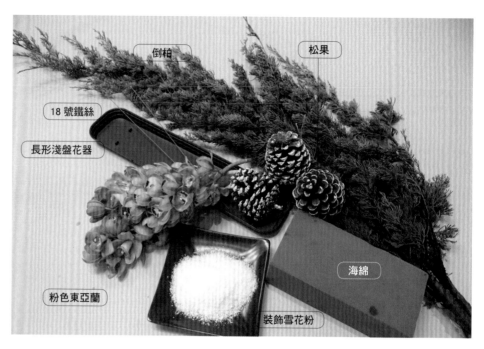

倒柏

松果

18 號鐵絲

長形淺盤花器

海綿

粉色東亞蘭

裝飾雪花粉

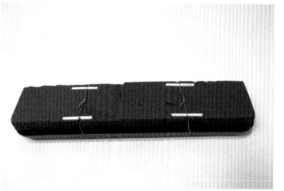

步驟 一：將海綿固定於花器上時，先於海綿上加上木枝，以利固定海綿，保護海綿基礎。

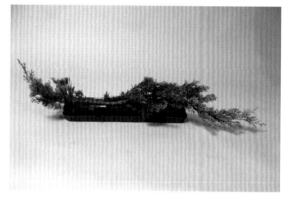

步驟二：將倒柏自然的生命力，橫向左右延展。

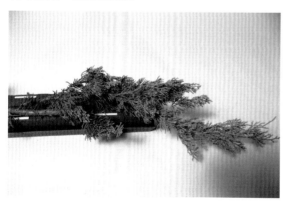

步驟 三：放一些倒柏在前方創造出前景。

步驟四：利用倒柏的分枝充分將海綿遮掩打底。

步驟五：利用松果造出冬景。

步驟六：將粉嫩的東亞蘭 2 到 3 枝以群組式展現高度。

步驟七：在側邊斜插入第二組東亞蘭做橫向延伸。

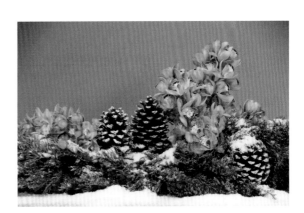

步驟八：撒上裝飾雪花粉，創造北國風情。

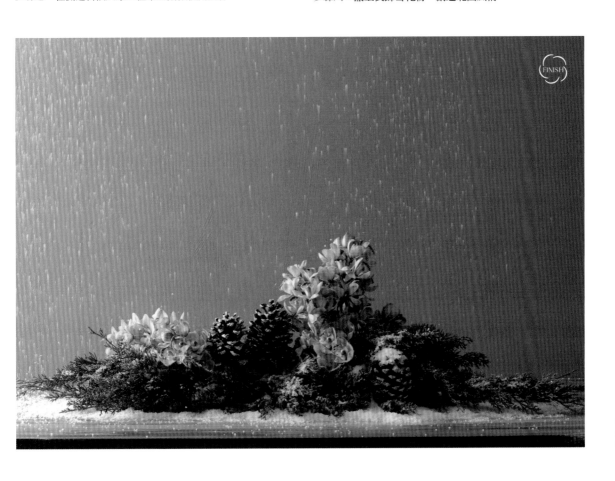

聖誕花環

聖誕花環的製作方法有很多種，這次示範的是歐洲最傳統的技法，要花點時間和耐心，但成果卻禁得起時間考驗，畢竟這可是百年工藝呢。

早年的聖誕節，人們是在節日來臨的四星期前，也就是聖降節，就做好花環放在桌上，以準備歡迎好事的降臨。同時在花環四角擺上四根蠟燭，每一星期點亮一根，直到聖誕節把全部的蠟燭點亮。

之後將聖誕花環掛到門上，迎接新的一年到來。環除了代表圓滿，還有四季變化、生命延續、生生不息的意思。用百年傳統技法做出來的聖誕花環，不僅可放可掛，還不會發霉，而滿室松香和天然的芬多精，更是讓人心情平靜愉快。

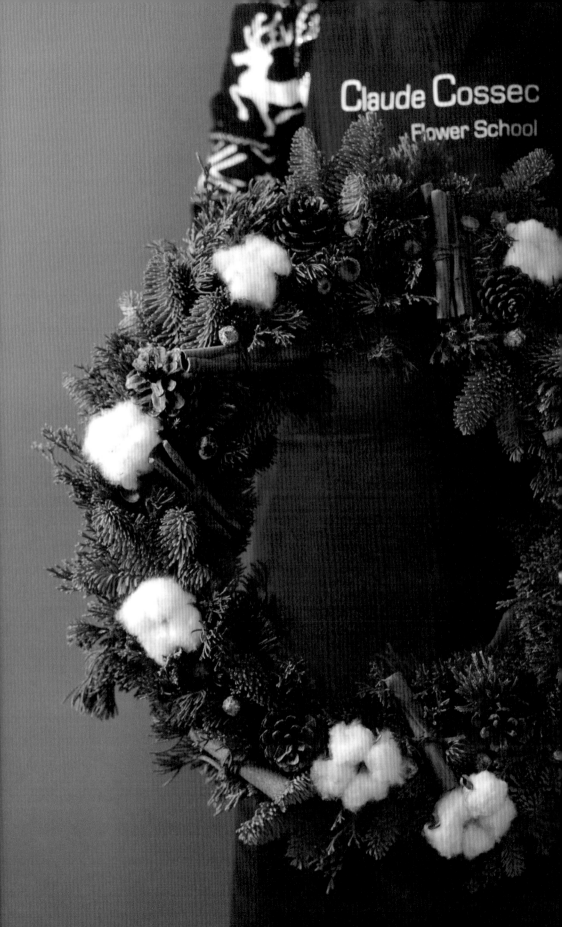

材料

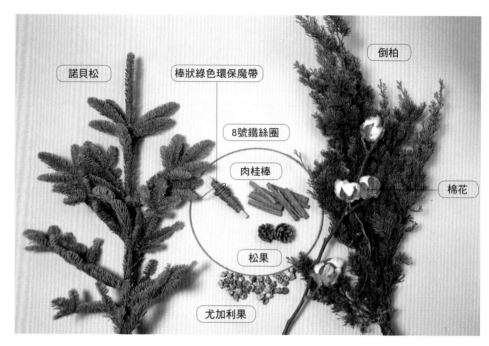

諾貝松　棒狀綠色環保魔帶　倒柏

8號鐵絲圈

肉桂棒　棉花

松果

尤加利果

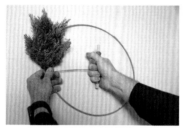

步驟一：將倒柏剪約10公分大小備用，組成一小束，從左邊的鐵絲環上用棒狀綠色環保魔帶纏繞，預留線頭。

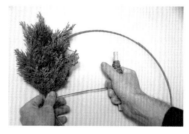

步驟二：從上往下每加一束，就要纏繞2圈，用力拉緊不間斷。

步驟三：為讓花環的質感有不同層次，可穿插加入諾貝松。

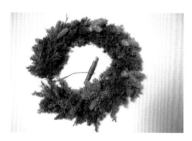

步驟四：花環的寬度保持均等，內外環比例為黃金比例1：1.618為最佳。

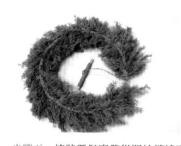

步驟五：棒狀環保魔帶從開始纏繞至完成前不需剪斷。

步驟六：快完成整圈花環時，翻至背面，將鐵絲圈折壓成L形。

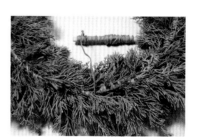

步驟七：將最後一束倒柏加入並纏繞。

步驟八：完成後再將花環整理成環狀。

步驟九：與步驟一留下的線頭纏繞在一起綁緊。

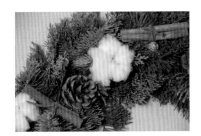

步驟十：完成完美的花環，依個人喜好用熱溶膠黏上裝飾品。

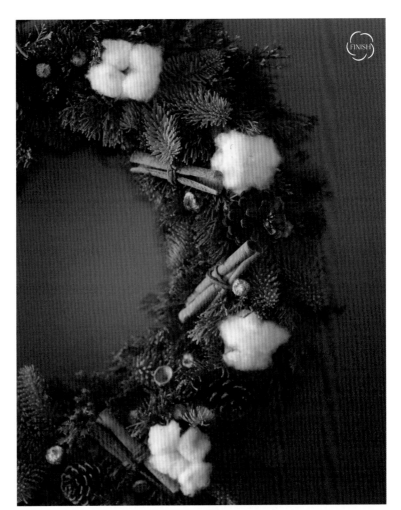

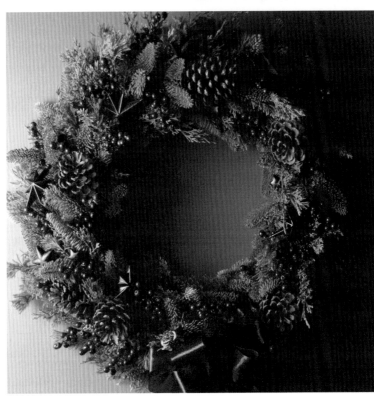

聖誕樹

比起塑膠製的聖誕樹，一棵用真正松柏紮成的聖誕樹，不僅更有節慶的氣氛，還能讓室內彌漫淡淡的自然松香。

和聖誕花環的製作一樣，這棵聖誕樹也要靠手工仔細的綑綁，重點是從樹的最下方往上綁，只要控制每一層松柏的分量，樹形要胖要瘦都可以自己決定。

做好聖誕樹，接下來的飾品點綴就看個人喜好了，是要素雅簡潔呢，還是要繽紛熱鬧都可以。

只要把聖誕樹紮好，其他一切都不難了。

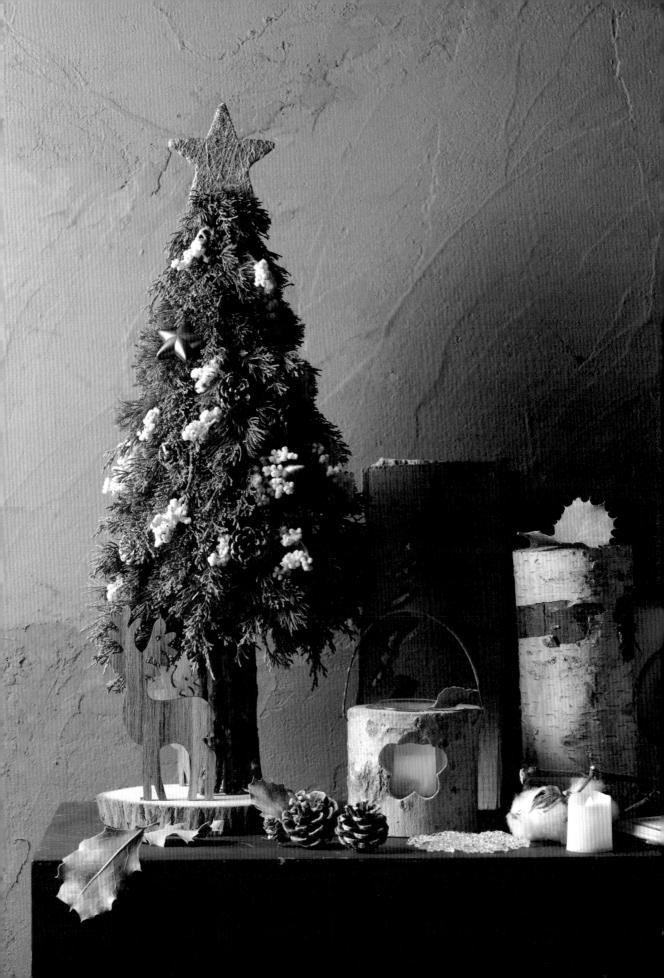

材料

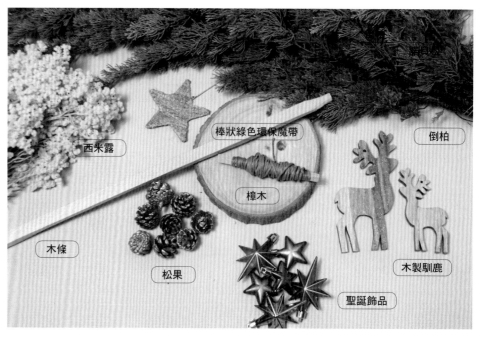

西米露

棒狀綠色環保魔帶

倒柏

樟木

木條

松果

木製馴鹿

聖誕飾品

步驟一：倒柏剪約 15 公分備用，將倒柏圍繞著木條，由下往上用棒狀環保魔帶纏繞。

步驟二：每隔 2~3 公分依照樹形比例放入倒柏，繼續不間斷纏繞拉緊。

步驟三：纏至樹頂，將線頭綁緊。

步驟四：在樟木底座上鑽洞。

步驟五：將做好的樹形插入已鑽洞的樟木底座，以熱溶膠固定。

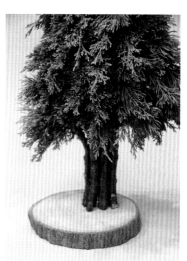

步驟六：利用之前剪下來的倒柏枝幹，剪成合適的高度後，以熱溶膠黏貼於木條上，表現自然樹幹的厚度。

步驟七:裝上樹頂星。

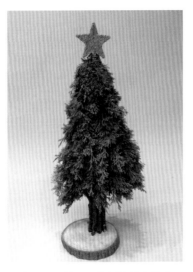

步驟八:再黏貼一些倒柏於空隙中,修飾環保魔帶外露部分,也讓樹形更飽滿,至此即完成迷你聖誕樹。

步驟九:於樟木底座上黏上木製馴鹿。

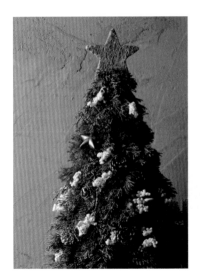

步驟十:依個人喜好,裝飾聖誕飾品。

迷你聖誕樹林!

聖誕派對

聖誕花環可掛可放，聖誕樹可以站，那麼再來一個懸吊式的聖誕裝飾，就能撒落滿屋的幸福與歡樂，非常適合派對氣氛呢。

要完全自己做也可以，但買現成的藤圈回來加工，更加輕鬆上手。花材的選擇主要是輕盈有垂墜性、可以乾燥的都很合適，譬如山歸來、圓葉尤加利葉、澳洲茶樹等等，讓作品有一種穿透感。聖誕球、紅緞帶主要增加節日的歡樂。

這個作品也可以用在生日派對，譬如想幫小孩慶生時，把聖誕球換上可愛的小娃娃或小玩具、小卡片等。這種從天而降的幸福感，是不是很迷人？

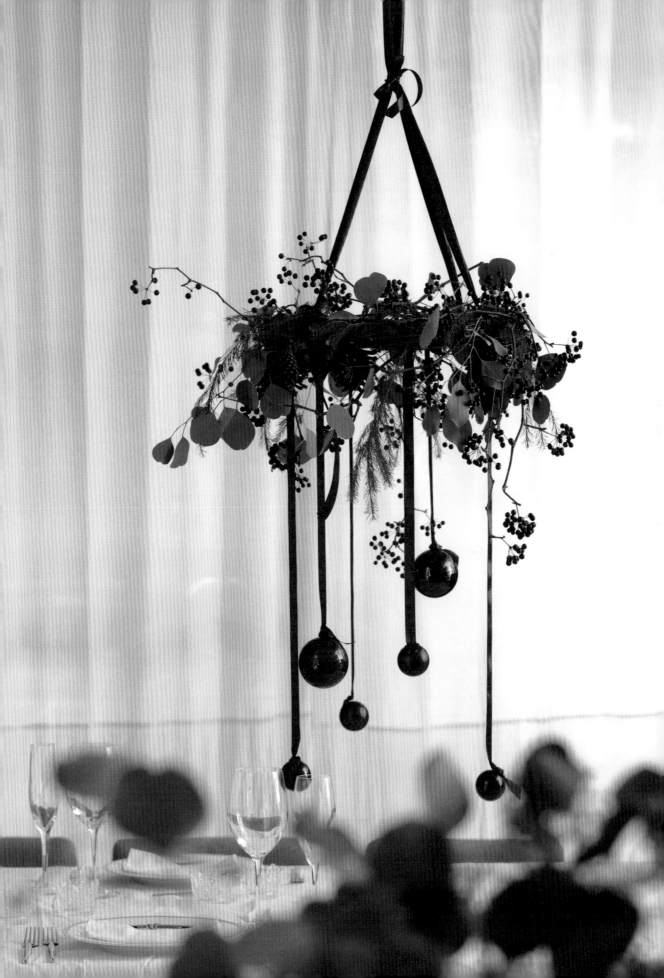

材料——

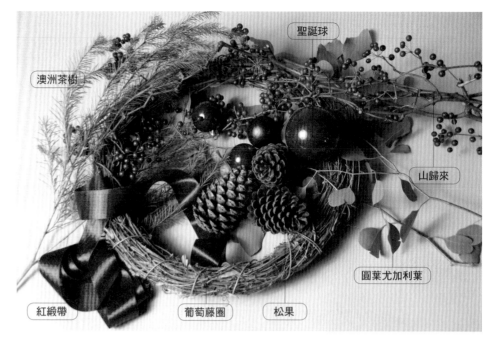

澳洲茶樹

聖誕球

山歸來

圓葉尤加利葉

紅緞帶　　葡萄藤圈　　松果

步驟一：葡萄藤圈四邊綁上紅緞帶以利垂掛。

步驟二：葡萄藤圈上自由加入山歸來，呈現自然曲線。

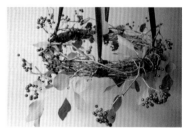

步驟三：於上下左右加上圓葉尤加利，豐富其層次。

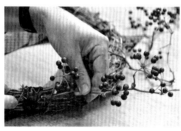

步驟四：加入澳洲茶樹表現垂墜與飄逸感。

步驟五：松果延續葡萄藤圈的木質感。

步驟六：用細的紅緞帶綁上聖誕球。

步驟七：將聖誕球不規則垂墜吊掛於整個結構上，為聖誕節慶時光添加驚喜和豐富。

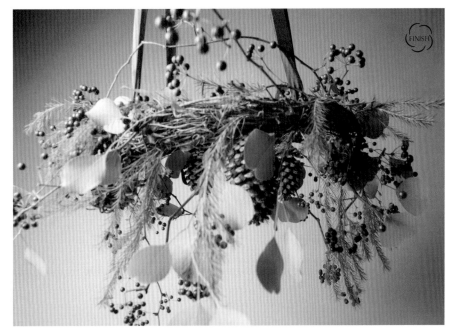

FINISH

因為紅，
整個冬天
都感到
溫暖了。

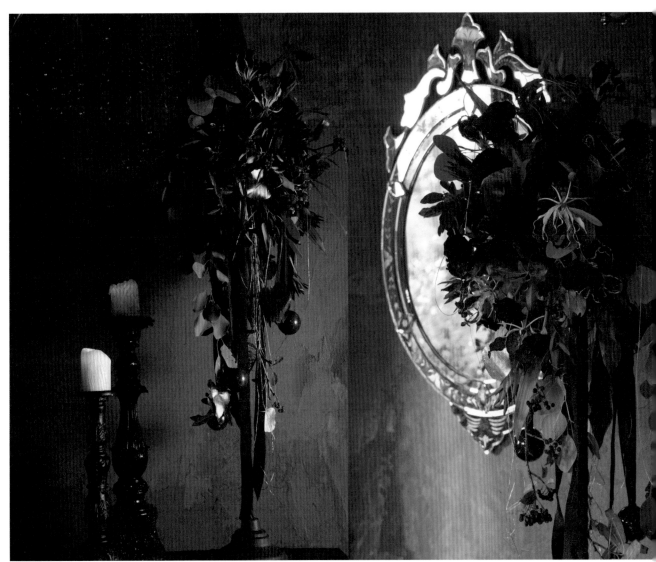

聖誕餐桌花

還記得秋天的篇章中，也有一個盆花作品「金色秋分」嗎？同樣都是採裝飾性手法，但這次不是將花材分散，以高中低穿插的方式補滿外形；而是讓花材以群組互相些微高低交錯，創造出飽滿的圓形。

聖誕餐桌花當然要有節慶感，並以溫暖的顏色驅走冬天的寒冷。所以把主調定在紅及咖啡色系，有正紅、紫紅、暗紅，還有淺咖啡、深咖啡加上巧克力色。另外加上聖誕球霧金、古銅尤加利的亮金，而雞冠花絲絨般的光澤感也非常溫潤可人。這個作品可以說是考驗色彩和材質的運用技巧呢。

將這個充滿復古氣氛的花藝擺上桌，溫暖而濃郁的氣息，有如家人群聚團圓，情感永不散。

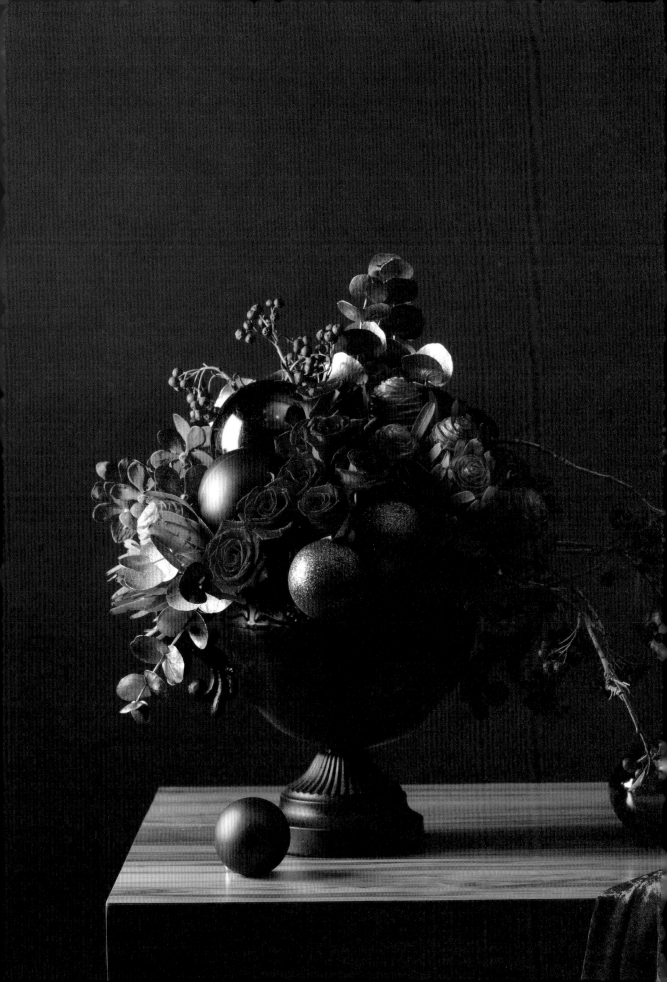

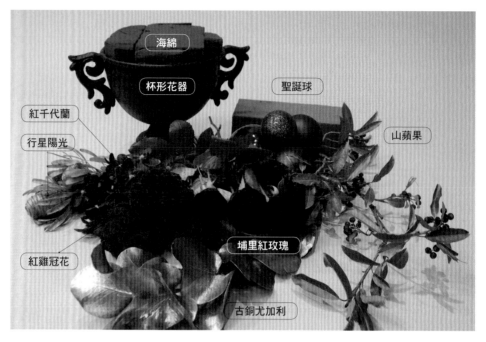

海綿

杯形花器

聖誕球

紅千代蘭

行星陽光

山蘋果

埔里紅玫瑰

紅雞冠花

古銅尤加利

步驟一：摘除部分山蘋果葉，讓枝條呈現更多美感。

步驟二：用20號鐵絲將聖誕球固定好備用。

步驟三：將海綿鋪滿於花器，並高出花器2公分，以利花材展現下垂的線條。

步驟四：利用古銅尤加利葉展現高度與寬度，聖誕球補充其中的空間。

步驟五：插入埔里紅玫瑰、紅千代蘭、行星陽光等花材呈現不同的質感。

步驟六：利用山蘋果的線條豐富整個
作品的層次美感。

步驟七：最後加入絲絨質感的雞冠花，
讓整個作品更豐富。

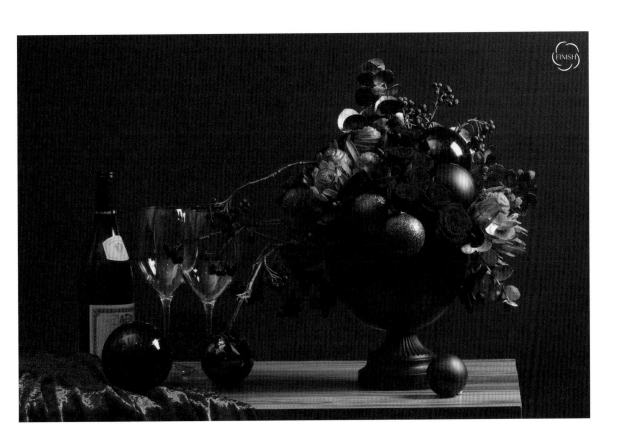

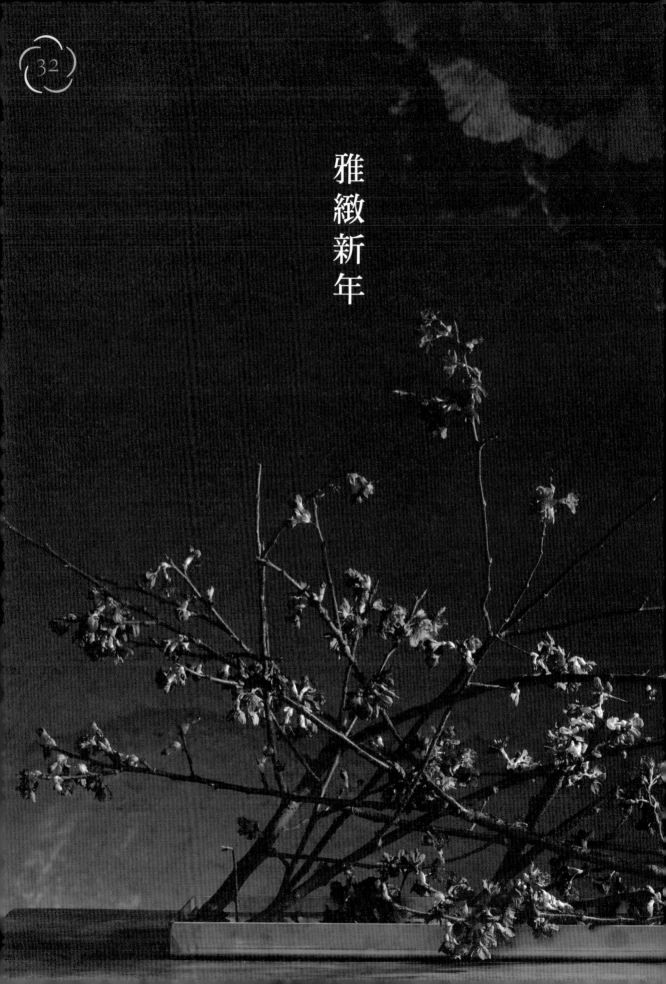

雅緻新年

大部分人習慣以盆花來慶祝新年，用前面聖誕餐桌花的手法，
換上不同的花材，譬如牡丹、菊花等等，就有喜氣洋洋的感覺。

但是春節前的櫻花、李花、貓柳等等，充滿了線條美，就讓我
們用環保概念的架構手法，不需要海綿，只要有一個淺盤花器
讓花材可以吃水，這些在春寒綻放的線條美感就能展露無疑。

新年可以花團錦簇，不過利用單一花材，過一個雅緻的新年也
是不錯的選擇。

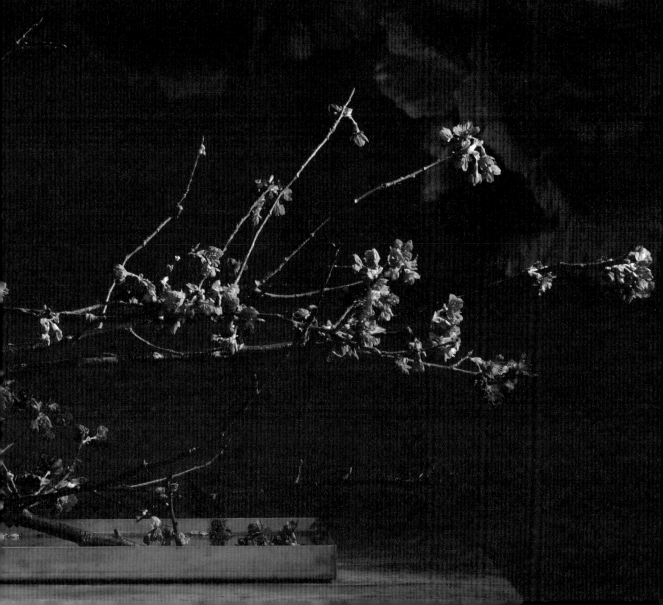

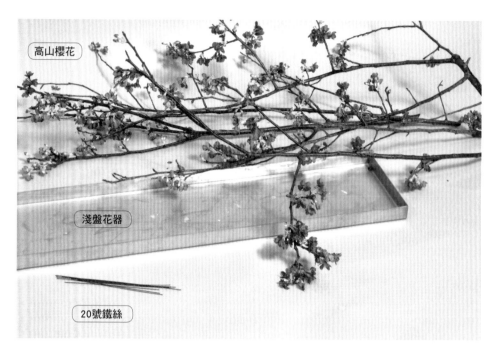

高山櫻花

淺盤花器

20號鐵絲

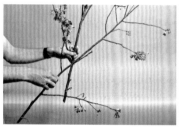

步驟一：選出二枝最粗壯且線條優美的櫻花枝。

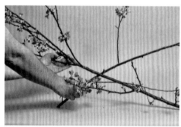

步驟二：用20號鐵絲加以平衡固定。

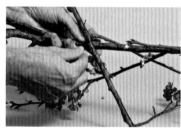

步驟三：記得鐵絲要十字交叉綑綁。

步驟四：轉緊。

步驟五：找出站立點，枝條貼近桌面，以利平衡。

步驟六：站立點需要大角度，且要有三點以上才能平衡站立。

步驟七：站立平衡後，陸續加上櫻花枝，豐富花形。

步驟八：這是不需海綿的環保花藝設計。

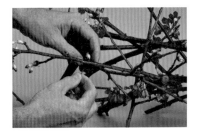

步驟九：固定一些小分枝，使整個結構更紮實。

步驟十：落花也是美。

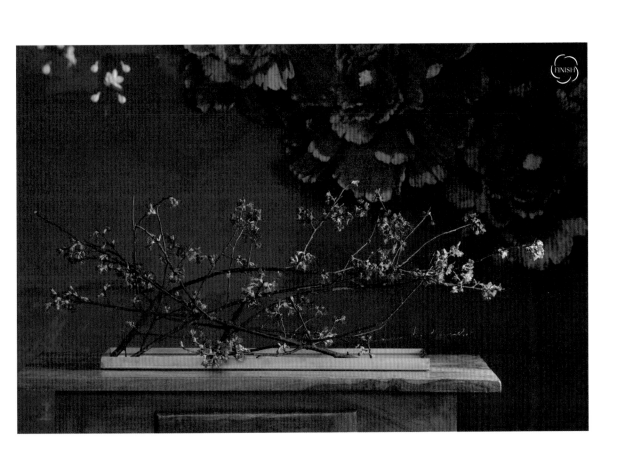

國家圖書館出版品預行編目 (CIP) 資料

花。現：法國花藝大師教你將季節感帶入生
活，創造最美的日常 / 克勞德・科塞克 (Claude
Cossec) 著 . -- 初版 . -- 臺北市：遠流，2018.06

面；　公分

ISBN 978-957-32-8284-6(平裝)

1. 花藝

971　　　　　　　　　　　　107006781

花。現

法國花藝大師教你將季節感帶入生活，創造最美的日常

作　　者：克勞德・科塞克 Claude Cossec
總 編 輯：盧春旭
執行編輯：盧春旭
行銷企劃：鍾佳吟
內頁攝影：王正毅 / 克勞德・科塞克
封面・內頁設計：Alan Chan

發 行 人：王榮文
出版發行：遠流出版事業股份有限公司
地　　址：臺北市南昌路 2 段 81 號 6 樓
客服電話：02-2392-6899
傳　　真：02-2392-6658
郵　　撥：0189456-1
著作權顧問：蕭雄淋律師

2018 年 6 月 1 日初版一刷
2020 年 10 月 16 日初版二刷
定價 新台幣 580 元（如有缺頁或破損，請寄回更換）
有著作權・侵害必究 Printed in Taiwan
ISBN 978-957-32-8284-6

YL.com 遠流博識網　　http://www.ylib.com
Email: ylib@ylib.com